全集

关山月美术馆 编

海天出版社 广西美术出版社

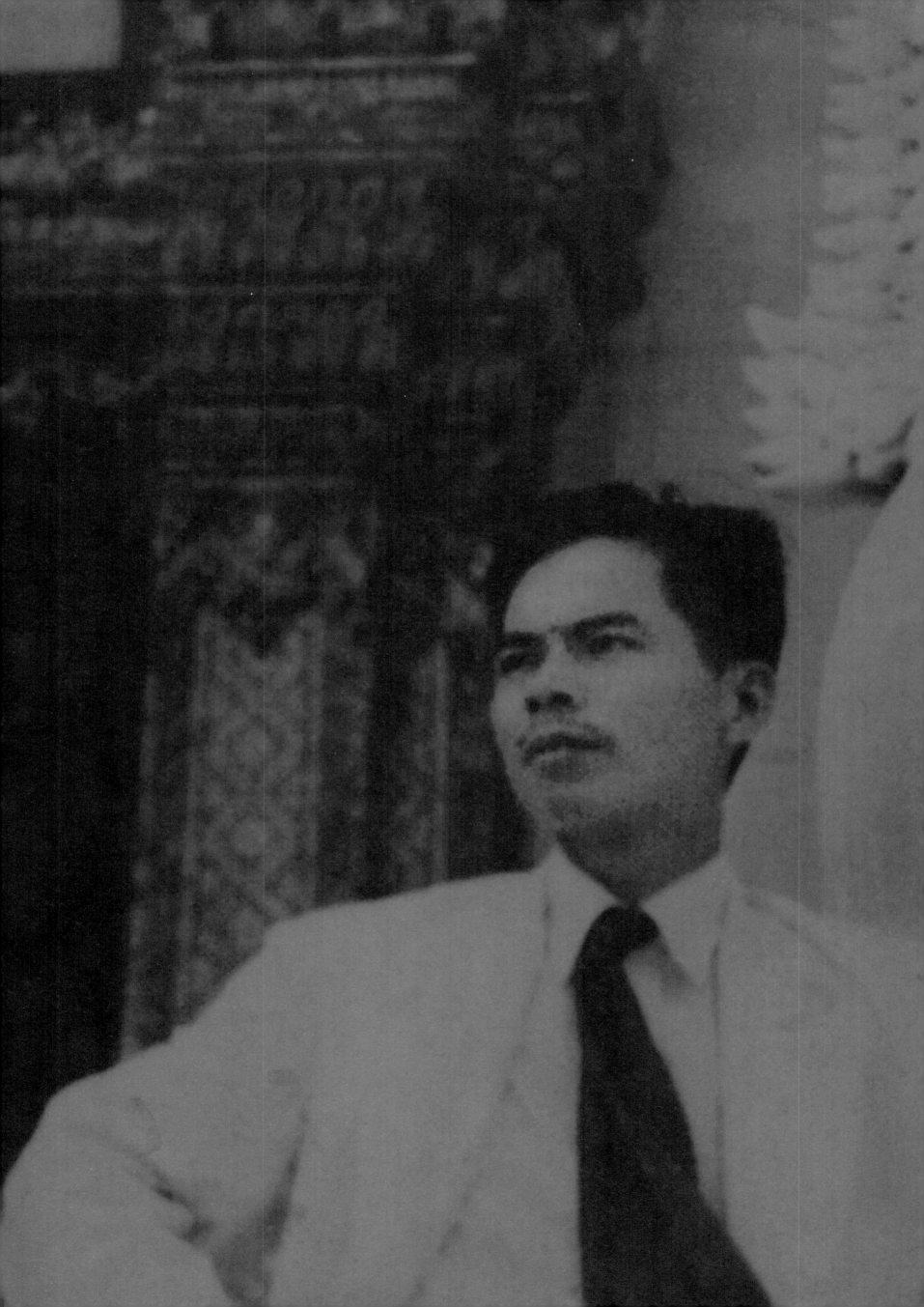

出版说明

关山月（1912—2000 年）是在 20 世纪中国美术的现代化进程中作出卓越贡献并产生重大影响的杰出中国画家。从 20 世纪 40 年代开始，先后问世的各类关山月著作达 30 多种，但对其作品进行全面的著录整理，并以"全集"的形式出版，尚属首次。

一、这部《关山月全集》虽有"全集"之称，但并非关氏一生著作的总汇，仅收入关氏主要的绘画及书法作品，其他诗文著述及集外书画，在条件合适的时候，将以全集补编的形式另行出版。

二、全集共六编九卷，分别是山水编、人物编、花鸟编、书法编、速写编、综合编。其中山水编分上、中、下三卷，花鸟编分梅花、花卉翎毛两卷。收录作品主要采自国内各大公立机构及关氏家属收藏，酌量收入其他私人藏家的重要之作。所有入编作品，皆经编委会专家一致认可，存疑者概不收录。

三、所录作品，按创作年代先后排列，无明确纪年者，根据画风及相关文献考订，排在相关年代的作品之后。"附录"部分，收入关氏与他人合作的即兴之作或未能代表其典型风格但有文献价值的作品，以备读者参考。

四、每件作品均有详细的著录资料，内容包括题称、创作年代、画幅尺寸、材质、藏地、题识（款识、再识、题跋等）、印章。题识著录遵循以下原则：1. 按年代先后顺序著录；2. 先录画心题识，后录诗堂或卷首、跋尾等处题识； 3. 先录作者本人题识，后录他人题识。原件文字有笔误脱漏者，皆按原文录入，于错字之后标注正字，外加"[]"号；增补脱字置于"（ ）"号内，衍字置于"〈 〉"号内；原文字形不全，则据残笔可辨为某字者补全后在外加"□"，如"页"；漫漶难辨之字或缺字，字数明确者，用"□"号表示；字数不明者用"[……]"表示，长度据所缺长短而定；难以确定的文字用"〔 ? 〕"标示。

五、首编卷首配有论述关山月生平与艺术的总论，末编卷末附关山月艺术年表、生平照片及常用印章和主要参考文献（关山月研究论著目录）；各卷卷首均收入与该卷相关的专题论文。

六、本书文字采用简体字。对于人名、地名等专有名词中的个别繁体字及异体字则遵从习惯而沿用。

七、由于时间仓促和经验不足，本书在编辑上尚存在不如意处；遗珠之憾，更属难免。敬请读者不吝指正。

总目

序一

陈湘波

20 世纪的中国经历了晚清、"中华民国"、中华人民共和国三个不同历史阶段，上半叶正好包括清代最后的 11 年，"中华民国"的 38 年；中华人民共和国则构成了其下半叶，如果以 1978 年 12 月的十一届三中全会为界，共和国又包括了在体制内从封闭到改革开放具有二次革命意义的新时期的转换。这种时代更迭，再不是封建社会那种改朝换代后的简单延续，而每次都是不同社会制度的重大转变和变革。因此，20 世纪是中国历史上最特殊、最重要的时期，也是中华民族救亡图存走向复兴的世纪。

作为当代中国杰出的美术家、美术教育家、岭南画派的杰出代表，关山月在 20 世纪的中国美术史上有着举足轻重的地位。他出生于民国元年的 1912 年 10 月，卒于 2000 年 7 月，几乎经历了整个 20 世纪。在 20 世纪民族救亡图存的时代背景下，虽然传统的中国画仍然顽强地表现出延续和发展的生命力，但是社会的巨大变革与现代美术教育在中国的确立，正潜移默化地改变着它的基因，而新的社会变革和审美需求也要求中国画能够反映社会和时代的变化。可以说，正是这种特殊的时代造就了关山月。

作为一位敏于感受社会政治风云，又能及时通过艺术的方式做出积极反应的艺术家，在不同的时期，关山月都留下了令人难以忘怀的作品。从 20 世纪 40 年代创作的《漓江百里图》、《塞外驼铃》、《鞭马图》、《今日之教授生活》，到新中国成立后创作的《新开发的公路》、《山村跃进图》、《煤都》以及 70 年代的《报春图》、《绿色长城》、《俏不争春》、《罗浮山水电站工地》，再到改革开放后的《八十年代第一春》、《秋溪放筏》、《碧浪涌南天》、《国香赞》、《漓江百里春》、《壶口观瀑》、《轻舟已过万重山》、《绿荫鹿山泉》等一系列代表作品中，我们可以感受到关山月作为一位感知敏锐的中国画家，他善于把握时代精神并对新的社会环境、新的表现题材保持着一种理性而奋发的姿态。他那气势强劲及任情挥洒的艺术创作风格是对传统审美习惯的不断突破；特别在对重大题材的开拓和时代精神的体现上，使中国画走出昔日狭隘的视野而为现代民众所普遍接受和喜爱。特别是在 1959 年他和傅抱石为北京人民大会堂联袂创作的大型纪念碑式山水画作品《江山如此多娇》，更是一件具有划时代意义的作品。可以这样说，关山

月的艺术肇始于"民国"，成熟于新中国前 30 年，影响延续至改革开放的新时期。他在艺术上不仅超越了高剑父，也不断地超越自我，在"岭南画派"的继承和发展上作出了突出的贡献，成为继老师高剑父之后的岭南画派的杰出代表。

2012 年是关山月诞辰 100 周年，也是关山月美术馆建馆 15 周年。为了系统地挖掘、整理，并进一步深入研究"关山月与 20 世纪中国美术"，我馆在三年前就启动了《关山月全集》的编辑出版工作，力图通过对这些作品做系统的、完整的整理，从而挖掘关山月在他所处时代体现的特殊性和共性。全集由关山月美术馆主持编辑，海天出版社和广西美术出版社联合出版，并得到深圳市宣传文化事业发展专项基金的支持，更获得国家新闻出版总署出版基金的资助。随着文化部近现代中国美术研究中心的成立，《关山月全集》又被纳入中心的重点课题之一。

全集所收录的关山月艺术生涯中不同时期、不同风格的代表作品，以其捐赠给深圳的作品为主体，并收入了包括家藏、国内各机构收藏的作品，共计近 2500 件。作品全部详列尺寸、款识、印鉴、收藏情况及资料来源，利于读者了解关山月一生的艺术特点和经历。此外，这套书还详细记录了关山月的身世、生活、工作经历，收录了大量的关山月一生在工作、生活中的照片，让读者对其人有更多的了解。

在这里我要由衷地感谢关老的女儿关怡老师和我的导师陈章绩教授，他们悉心的指导、无私的支持，是全集得以顺利出版的关键。李伟铭教授在百忙中给予我们编辑工作专业、中肯的意见；范迪安馆长、李一老师的支持，为全集的编辑出版提供了有力的支持。我们在编辑的过程中，又一次亲近地感受到关山月作为一代国画宗师，作为人民艺术家所走过的不平常的道路，再一次深刻地领悟到先生的高尚情怀。

序二

范迪安

《关山月全集》的出版，是纪念关山月诞辰 100 周年的一项重要学术工程，也是 20 世纪中国画大师个案研究的崭新成果，堪称当代中国的文化盛举，中国美术的学术盛事。

进入新世纪以来，中国美术界益发迫切地感受到，对 20 世纪中国美术发展进程与文化特征的进一步梳理和深度研究，是构建中国现代美术总体格局、通观中国现代美术历史变迁的重要基础，更是在中国美术的时代发展中树立文化自觉与自信的重要支持。在中国画这个民族绘画领域，百年中国的沧桑巨变、文化条件的不同境遇，推动了中国画从思想观念到笔墨语言、从创作主题到风格流派的整体嬗变与多样展开。共性的文化问题、学术问题催生着艺术流派与理论思考的探索，个体的艺术人生、个性的艺术追求彰显出鲜活的生命轨迹。而百年来不同时代的社会文化形式，又与具体的艺术实践方式构成复杂的关系，正是艺术家与传统、与社会、与自我这三个维度的交错激荡，使得 20 世纪中国画呈现出接续千年传统、开启一代新风的面貌，一大批在这个大时代中毕生坚持创造、作出伟大贡献的中国画家，值得不断地认识和研究，并导入放宽的历史视界和学术理路，以期为中国画的发展铺垫新的起点。进一步研究关山月，组织编辑出版《关山月全集》，就是把握了学术的历史契机和文化建设的当下使命的体现。

关山月美术馆成立 15 年来，在保护、研究、推广和传播关山月艺术上不遗余力，做了大量工作。这个馆是在关山月先生生前向国家捐赠大批作品和文献之际建立的，是关山月先生一生的学术交代，此后又不断得到关老亲属的持续支持。关山月美术馆不负关老的重托，不负美术馆的文化职责，把对艺术名家的研究推广和建设公共美术馆的目标统一起来，通过美术馆的平台，展示关山月艺术成就；通过本馆研究力量与学界研究专家的结合，扩大以关山月艺术为中心的研究视野；通过关照中国美术的时代发展，使关山月艺术成为活的话题，成为促进中国画创作与理论研究的有机资源……在建馆 15 年学术积累的基础上，在关老亲属的大力支持下，《关山月全集》从立项到告竣，贯穿了明确的学术目标，体现了坚定的学术理想，也注入了新的和科学的编辑思路，使得"全集"以宏阔的篇章、丰富的结构、翔实的资料、精美的设计与印制汇成关山月人生与艺术的大观，有着沉甸甸的学术

分量。对于美术史研究来说，这既是量的增强，也是质的升华。展卷披览，关山月的艺术创造华彩粲然，掩卷沉思，关山月艺术生平与 20 世纪中国美术的关联不断向历史延伸。他在中国画现代进程中的杰出贡献也益发清晰。

作为岭南画派的传人，关山月学习中国画伊始，就不仅体现出优秀的艺术禀赋，更在思想观念上树立起革新的理想。岭南画派第一代画家在中国画上的革新意识与主张，对他来说是本质性的，也是贯穿一生的影响。他的早期时间就顺应了 20 世纪前半叶中国文艺界追求社会启蒙、人性解放和科学民主的思想主流，一方面在感受方式和笔墨技巧上参用西方绘画的写实体例，一方面将视角投注在现实的生活与景象之中，在绘画的题材上呈现出贴近现实的倾向，从艺术内容上拉开了与传统中国画范畴的距离；另一方面，把传统文人画的笔墨描述方法改造为色彩、光影、笔墨三位一体的造型样式，使艺术语言的表达从精英意识、个人意识转向通俗意识、大众意识。在这个意义上，可以说关山月是岭南画派的嫡传，但是他的创造性贡献就在于他突破了流派与师门的历史局限，在师承的过程中树立起超越意识，并且通过艰辛的身体力行，探索新的道路。在"全集"中，关山月从早期的风格通往 20 世纪 40 年代的转变披图可鉴，其中最有说服力的是他从南方出发前往广西、贵州、云南、四川、甘肃、青海、陕西等地的写生之旅。在当年极为有限的条件下，作为南方画家的关山月，有意识地走向西南和西北，感受岭南之外的生活，体认中国传统文化的本源特征，画了大量的写生，并将写生及时整理成独立作品，这是一种极具综合性意义的践行，这个过程进一步磨砺了他的笔墨技巧，形成了他敏锐的观察事物、提炼形象并概括表达的能力与经验。无论是创作成品还是写生之作，都表明这一时期的关山月在艺术上快步走向成熟，在影响上也走出岭南，成为既是岭南也是中国画坛的健将。这一时期的许多作品以往未曾展示，"全集"的出版，为我们研究 20 世纪 40 年代的关山月提供了崭新的文献，也特别能够从他的作品联系当时中国画坛新的取向，比照他和同时期其他画家的写生路径与笔墨特征，看到 20 世纪 40 年代的中国画在此前的基础上，更多朝向绘画本体的探索与个人风格的建树。

新中国的成立，极大地激发起中国艺术家表现时代气象和新的生活的热情。关山月也步入创作的盛年，迎向集中探索解决传统笔墨如何适应新社会要求的课题。中国画的传统笔墨深有法度、程式各立，但如何形成对传统的超越，特别是画出富有时代精神的作品，成为摆在中国画坛面前的共同任务。关山月是最早具有这种自觉意识的画家之一，也即站在了中国画的学术前沿。凭借着他在人物、山水、花鸟几个领域都擅长的才华，也借助于岭南画派在"工"与"写"两个体例中打通的创作方法，他开始了系列的"大画"创作。从 20 世纪 50 年代到晚年，他的大量作品成为中国画创新的代表性乃至标志性作品。在某种程度上，他是涉猎题材最广、扣准不同时期文艺主题最为得心应手的大家，尤其在山水、花鸟两个领域创作并行，始终坚持深入生活，始终保持着旺盛的创作热情，始终以明确的主题意识引领题材的开拓，为 20 世纪后半叶的中国画贡献了新的经验和及时的启发。他的艺术，彰显出崭新的中国画形象，尤其以波澜壮阔的景象和充满现代形式感的风格令人震撼，洋溢着时代的精神和他艺术生命的力量。他的许多代表性作品已是 20 世纪中国画的经典，"全集"不仅尽数收入，而且辅以创作过程的素材和画稿，这就为我们研究经典的诞生提供了新的视角，并能够由此导出关山月与 20 世纪后半叶中国画主题性创作的许多话题与学术命题。

笔墨劲健雄强与作品气象清新的统一，是关山月艺术的重要特征。在大量的写生和大量的主题性创作中，他始终怀有清晰的笔墨意识，不断探索传统笔墨的转换，尤其重在探索根据不同的主题与题材运用笔墨技巧。在书写性的笔线之中，寄注了他充沛的感性，在作品的结构上，展现出他驾驭全局、致广大而尽精微的能力，在墨与彩的并重融合上，他更是开风气之先，为造型上的随类赋彩与意涵上的象征抒情建构了统一的典范。对于关山月的研究，以往在社会学、文化学的层面已多有论述，但对其笔墨特征的研究还有待深入。这次"全集"的出版，对推动包括形式美学在内的关山月艺术的整体研究有重要的意义。实际上，关山月的艺术整体还包括他的社会影响，他在国际艺术交流中的经历，他的教学和参与社会美术组织活动的贡献，包括他的书法，更有他的艺术思想，同样也包括迄今为止对他研究的理论成果。所有这些，才汇成关山月艺术的全部。

一位大师是一座丰碑式的大厦，也是一座具有丰厚矿藏的宝库。《关山月全集》的出版，将让我们以新的欣喜走进关山月及其艺术这座大厦和宝库。

是为序。

总 论

关山月绘画略论

李伟铭

关山月（1912—2000年）是在20世纪中国美术的现代化进程中作出卓越贡献并产生重大影响的杰出的中国画家。

1912年10月25日（农历九月十六日），关山月出生于广东省阳江县埠场镇那蓬乡果园村一个小学教师家庭，原名泽霈，"山月"是在1935年进入广州"春睡画院"学习的时候，老师高剑父（1879—1951）给他取的名字。

关山月一生跨越"中华民国"和中华人民共和国两个历史时空，并在其晚年，迎来了新中国历史中的"改革开放"时期。正像所有那些"胸怀天下"而非拘守一隅的艺术家一样，关山月具有异常广阔的艺术视野，绘画实践涉及山水画、人物画、花鸟画和连环画；无论战争抑或和平，外部世界的任何变化，都能直接或间接地引起其情感世界的敏锐反应，并在艺术实践中留下清晰的印记。因此，研究20世纪中国美术史，讨论关山月，是无论如何都无法绕开的话题。

在关山月的艺术生涯中，首先必须提到的是其最重要的老师高剑父。众所周知，高剑父是现代中国美术史中一位具有革命精神和领袖气质的艺术家，在他周围，始终拥有大批青年追随者；自觉地将早年投身辛亥革命的政治激情视为推动其艺术实践的强大动力，强调艺术家对中华民族的崛起所应担当的职责，也是高剑父在其生活的时代产生重大影响的原因之一。完全可以这样说，高剑父通过其革命性实践所确立的政治与艺术二位一体的价值模式，是他留给后人的一份特殊的精神遗产。

概括来说，构成高剑父艺术革命观最主要的元素就是强调来自现实生活的真实感受在艺术实践中的重要性，同时将所有人类经验视为具有开拓性意义的智慧的源泉。从这个角度来看，高氏的选择对中国画学的正统观及其强大的捍卫者形成了尖锐的挑战性——如果说，后者价值结构的内在性基于以中国为天下之"中心"的传统宇宙观的话，那么，高氏恰好相反，他的开放的艺术革命论，明确声称中国只是已经并且将继续发生巨大变化的世界秩序中的一部分，向大自然包括其他域外经验学习，是促成中国文化历史中的昌盛时期如汉唐时代的必要条件，也是现在应该继承发扬的优秀传统！

在进入"春睡画院"以前，关山月从阳江农村到广东省会接受新式的中等师范教育，毕业后在广州谋得一份小学教师的工作。尽管在家乡的时候，关山月已经接受了最基本的传统画学的启蒙，业余喜欢自得其乐地绘画，但在20世纪30年代中期，也就是高剑父艺术生涯中的黄金时代，作为榜样的力量，高剑父无疑比前者具有更大的感召力。因此，作为高氏忠实的追随者，在广州沦陷前夕，高剑父避难澳门，关山月毅然一路紧跟，并在澳门普济禅寺——"春睡画院"新的教学点，婉拒禅寺主持慧因法师皈依佛门的说教，潜心学画。抗战结束后，关山月又成为高剑父主持创办并担任校长的广州市立艺术专科学校的教授。因此可以这样说，关山月"皈依"高剑父，就是皈依了艺术的"宗教"。

避难澳门的第三年，关山月在那里举行了平生的第一次个人画展。正是这个以"抗战"为主题的画展，揭开了关山月漫长的艺术生涯的序幕，奠定其"为人生的艺术"的基调。正像我们看到的，在其个人的艺术道路中具有象征性意味的这个"抗战画展"中，关山月以巨幅绘画的形式描绘了日本侵华战争给中国人民带来的灾难，其中的《从城市撤退》（长卷）和《三灶岛外所见》、《渔民之劫》，是关山月亲历其境的义愤之作。这些运用传统的中国画材料绘制的作品，虽然并不完全合乎传统画学的清规戒律，但其宏大的叙事性结构和富于视觉冲击力的线条笔触，却真实地再现了令人触目惊心的现实场景。

毫无疑问，"抗战"是现代中国政治命运的转折点，也是现代中国文化发展的转折点。从视觉艺术史的角度来看，由于地缘政治空间的变化和中国政治中心的转移，在"抗战"中，西北、西南在北宋以后重新获得了进入中国画家视野的机会。甚至可以这样说，那些对拓展20世纪中国画艺术的表现空间和语言表现形态作出巨大贡献的中国画家，绝大多数都在这一时期的西北、西南留下他们清晰的足迹，关山月也不例外。在澳门画展之后不久，关山月辗转经粤北、桂林入川，接着沿河西走廊到达敦煌，沿途写生，在敦煌莫高窟和他的妻子李小平度过了秉烛临摹壁画的艰苦岁月。《塞外驼铃》、《冰河饮马》、《祁连牧居》是这一时期的代表作。这些作品的特殊意义在于，关山月摆脱了元明以来胎息于平远的江南水乡或者极尽雕饰奇巧的园林小景的

传统笔墨趣味甚至来自高氏的深刻影响（关于这方面最富于真知灼见的论述，可参阅庞薰琹先生在 40 年代后期为关山月《西北、西南纪游画集》所写的序），在写生的基础上，重建了与大自然联系的独特方式。显而易见，在《塞外驼铃》和《冰河饮马》，包括完成于这一时期的其他以祁连山脉和西南山川及其民俗生活为表现主题的作品中，已经看不到在漫长的文人画传统中被津津乐道的闲情逸致和轻清内敛的笔墨趣味，苍凉、壮阔的山川视野和奇崛、强悍的线条力度，已成为关山月视觉体验的兴奋点，他渴望案头尺幅能够承载广袤的西北大漠和急湍的大江巨流，赋予基于水墨材质的中国画艺术以更为强烈的视觉张力。因此，也可以这样说，在往后的岁月中被反复磨炼并试图引进更为丰富的色彩语言的大胆实验，在关山月 40 年代的西北、西南之行中，已经深深地扎下了根！

在 50 年代开始的知识分子思想改造运动中，作为一种古老的思想载体的传统中国画艺术及其现代传人的存在价值，继"五四运动"之后受到更严厉的质疑，但是，关山月无论在思想抑或艺术实践中受到的冲击远比我们想象的要小。他很快并且非常顺利地融入了社会主义时代的新生活，在投入各种政治运动的同时，完成了大量引人注目的主题性创作——譬如《新开发的公路》、《山村跃进图》（长卷）。确保其艺术创造力得到充分发挥的条件，部分应归诸其非凡的生存智慧，但更重要的原因，恐怕要追溯到他在高剑父那里得到的艺术革命思想的熏陶和在绘画实践中早已开始的类似的探索。如果说，完成于 50 年代末期的合作画《江山如此多娇》作为一项政治任务之所以落实到关山月、傅抱石身上，关、傅在 40 年代的重庆时期在郭沫若那里获得的艺术认同感可能起了很大的作用；但合作获得成功更重要的原因，显然要归于傅抱石富于古风情调的浪漫主义笔法与关山月壮阔的写实主义视野奇妙地糅合。合作的结果有效地提升了傅、关两位中国画家在社会主义中国的知名度，但收获显然不止于此——至少对关山月来说，在其后两人结伴的东北之旅中，关山月显然从傅氏那里获得了另一种启发，那就是笔墨线条的节律感。作为这方面最具有说服力的作品，我认为应该是描绘抚顺露天煤矿的《煤都》。每当面对这件原作的时候，我总在想，为什么我们现在经常能够看到的超越丈匹的巨幅绘画，在绝大多数情况下其视觉效果总是与画幅的大小成反比，《煤都》——

当然还包括傅抱石的许多"笼天地于形内，挫万物于笔端"的尺幅之作——恰恰相反，这里，更重要的原因，是否就是襟怀、抱负的差别？

"文革"十年中断了许多中国画家的本职工作，关山月同样受到极大的冲击。他在 60 年代初期创作、自以为认真学习领会毛泽东诗意的作品《俏不争春》，成为猛烈批判的焦点并最终导致自己被关进"牛棚"。我们不知道关山月自我反思的具体过程，但他显然已经从莫须有的"政治迫害"中找到了自我保护的方式：横空斜出的孤瘦枝干改造成为铺满画面的浓艳花丛。这是一曲无需背景铺垫的颂歌，尽管它与毛泽东著名的《咏梅》词意境已经相去甚远，但是，事实证明，这种简单的处理既满足了那些狂热的政治浪漫主义者的期望值，同时也有效地保护了关山月的艺术生命在"文革"后期得以延续。《绿色长城》可以视为"文革"时期出现的中国画艺术的"奇迹"。这是一件取材于与关山月家乡相邻的博贺虎头山海滩的创作，对现在年轻的读者来说，"长城"二字在当年的具体语境中所特有的政治内涵可能令人费解，但是，仅仅是从视觉效果上来看，这件以连绵不绝的海滩木麻黄防风林带为主体的图画，在构图和色彩的处理上却有意味深长的意义。在这里，"水墨为上"已经不是衡量艺术价值高低的必要条件，虽然没有丘壑之幽和烟云之美，但很少有人能够否定这是一件具有卓越的创造性价值的现代中国画。更具体来说，在语言形态上，《绿色长城》既不是工细整饰的传统青绿山水画或如海外"大风堂"主人乐在其中的水注色流的"泼彩"实验，厚重的石绿等矿物质颜料在濡染墨渍的笔端揉搓翻滚，虽然徘徊于"随类赋彩"的范畴，却仍然能够看到骨法用笔自由运动的节奏。事实证明，《绿色长城》已成为"文革"时期少数能够在 20 世纪中国美术史中经得起风吹雨打的杰作，它不仅验证了色彩在现代中国画艺术中存在发展的可能性以及丰富的想象力的前景，而且，成功地验证了色彩的强调与线条风格的自由实际上却并不矛盾！

"不动便没有画"，是关山月经常强调的说法，也是其画学理论的精髓和注入其绘画实践的生命活力。在这里，"动"是变量、空间位移和视觉景观的变化，当然也可以理解为随着情境的变迁，审美趣味和笔墨形式的调整。显然，与许多同辈艺术家稍异，关山月对外部

世界及其生活的时代的关注之情更为强烈。他似乎永远不是那种耽于案头清玩、以自足自满的形式完成其人生历程的艺术家。从首次个人画展到40年代末期问世的《关山月纪游画集》（第一辑《西南西北旅行写生选》、第二辑《南洋旅行写生选》，广州市立艺术专科学校，1948年），包括60年代初出版的《傅抱石、关山月东北写生选》，所有作品几乎都与旅行"写生"有关。在其漫长的艺术生涯中，关山月不仅走遍了中华大地的山山水水，而且走遍了日本欧美南亚各地，90年代初期，甚至不顾高龄远赴我国的最南端西沙群岛写生。关山月几乎所有的代表作，都源自长期旅行写生的经验，这是毫无疑问的。画缘乎"动"，不妨看作关山月在观念上认同、在实践中力图验证的绘画"发生学"。

不错，检点20世纪中国绘画理论和绘画实践发展史，一个不能遗漏的关键词就是"写生"。"写生"作为一个古老的概念之所以被赋予时尚的功能，也许不能完全归诸中国画家对案头临习前贤粉本这种传统基本功已经深深地感到厌倦，更重要的原因，显然在于急剧变化的世界和动荡的生活节奏，已经没法保证定于一尊的"书桌"、"画案"在书斋中的绝对稳定性和安全感。在这一背景中，熟习古人的经验和书本的知识并非完全没有必要，但从社会生活和大自然中获得生存的经验，相对而言显然更为迫切。因此，"写生"既是中国画家走出传统的书斋进入现代生活接受磨炼的途径，也是他们在大千世界中汲取新的视觉经验和调整笔墨语言秩序的有效方式。不过，正像所有类似的事情一样，一旦"写生"被当作唯一有效和至高无上的选择，"写生"也就有可能堕落成为一种人云亦云的说辞并最终导致"写生"意义的消解。在20世纪中国绘画历史的长廊中，标榜"写生"甚至郑重注明"写"于某时某地某处的作品，其实总是千篇一律者，难道所见还少吗！

关山月可能是少数的例外。"写生"已变成其个人生活的主要方式，力图在"写生"的过程中以大自然的不同景观来不断修正习惯而成自然的笔墨惰性，是关山月心照不宣的独门秘籍。换言之，关山月绘画的风格力量除了源自其与时俱进的精神气质，更重要的来源在于他所追求的不断变换的视觉景观以及着意加以夸张强调的笔墨和色彩的力度、节奏。不言而喻，避免构图的雷同，在纵横恣肆的笔墨运动

和浓烈斑斓的色彩累积中，形成作品外在的形式张力和奇迹感，是关氏绘画风格的重要特征。为了强化这种特征，也为了珍视其创新意识，关山月总是在创作前期的草图准备工作中投入大量的精力，并在作品最后的完成过程中不断加以修改调整。熟悉关山月的人都知道，关山月很少有一挥而就之作。他认同"九朽一罢"的古老准则，但是基于"动"的意识，与"熟"相对，他的绝大多数创作包括"写生"，总是在形式上保留着"生"的感觉。在这里，"生"正像"动"一样，既是一种生命体征，也可能是止于"技"阻于"道"的证验；但对这位将"写生"视为获得灵感的重要源泉的艺术家来说，"生"显然被赋予超越"熟"——过分"圆熟"——的内在惰性的特殊价值。

因此，对那些习惯以"水墨为上"、"炉火纯青"作为中国画艺术的美学标准的读者来说，关山月的某些作品特别是90年代后期那些域外写生之作，可能存在明显的"生涩"、"稚拙"甚至"火气"灼人之感。话说回来，以毕生精力将自己塑造成为一个在传统意义上具有"高雅"的书卷气质的中国画家，本来就不是高剑父更不是其学生关山月所要追求的人生境界。但不能不承认，关山月是一位直到晚年仍然坚守在自己的岗位上，试图以自己的方式和锲而不舍的努力赋予中国画艺术以更为深厚的思想内涵和更为壮阔的视觉张力的艺术家。他的异乎寻常的艺术视野和历久弥新的艺术创造力，不但丰富了20世纪中国美术的历史内涵，而且，在新世纪的序幕中，揭示了现代中国画艺术发展的辉煌前景！

2012年7月26日于青崖书屋

全集·山水编·上卷

关山月美术馆 编

海天出版社·广西美术出版社

目录

三灶岛外所见

1939 年
145 cm × 83 cm
纸本设色
关山月美术馆藏

款识：山月。
印章：关山月印（白文） 关氏二十以后作（朱文）

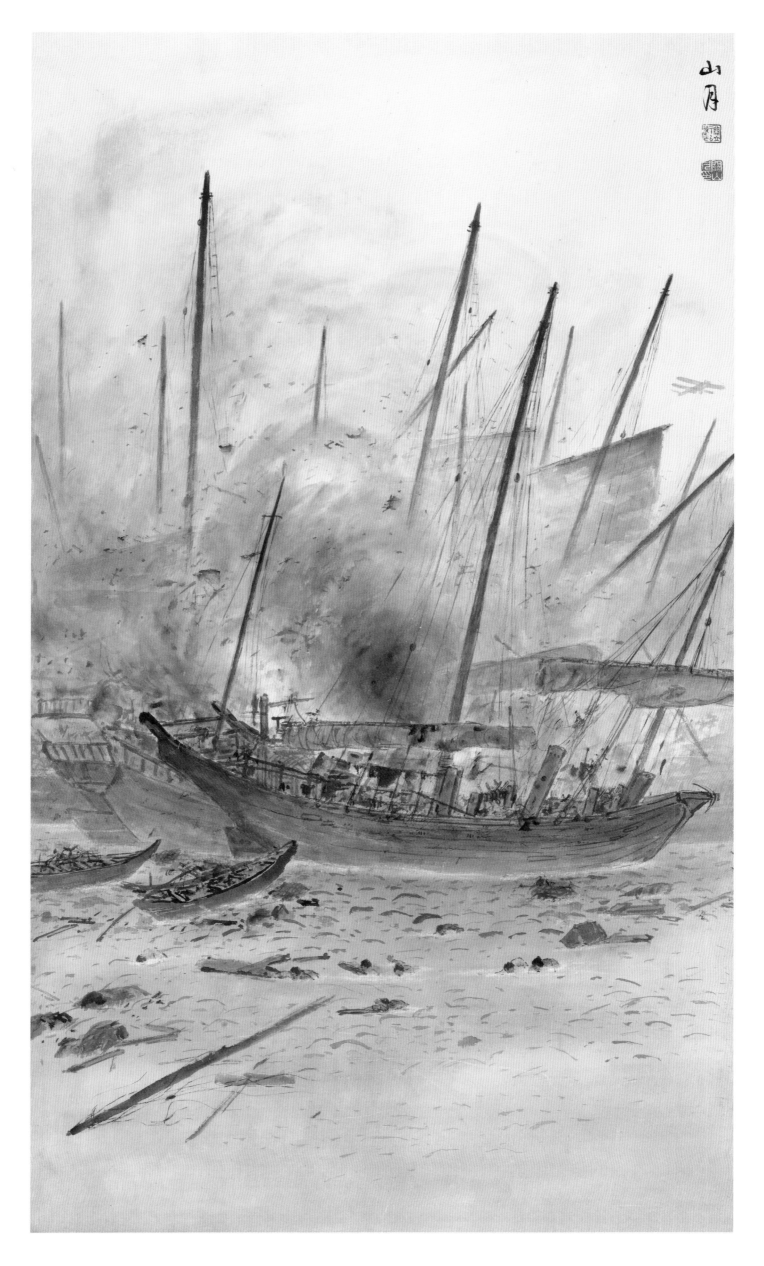

款识：寇机去后。一九三九年八月，刚从港澳辗转回抵曲江，
　　　寇机不分昼夜侵袭和平市区，大肆烧杀，惨不可忍，
　　　愤恨之余，特写此以记实况而志不忘，关山月并记。

印章：关山月（朱文）

再识：山月。

印章：关山月归依记（朱文）

寇机去后

1939年
133 cm×67.7 cm
纸本设色
关山月美术馆藏

款识：寇机去后。一九三九年八月，刚从港澳辗转回抵曲江，
　　　寇机不分昼夜侵袭和平市区，大肆烧杀，惨不可忍，
　　　愤恨之余，特写此以记实况而志不忘，关山月并记。

印章：关山月（朱文）

再识：山月。

印章：关山月归依记（朱文）

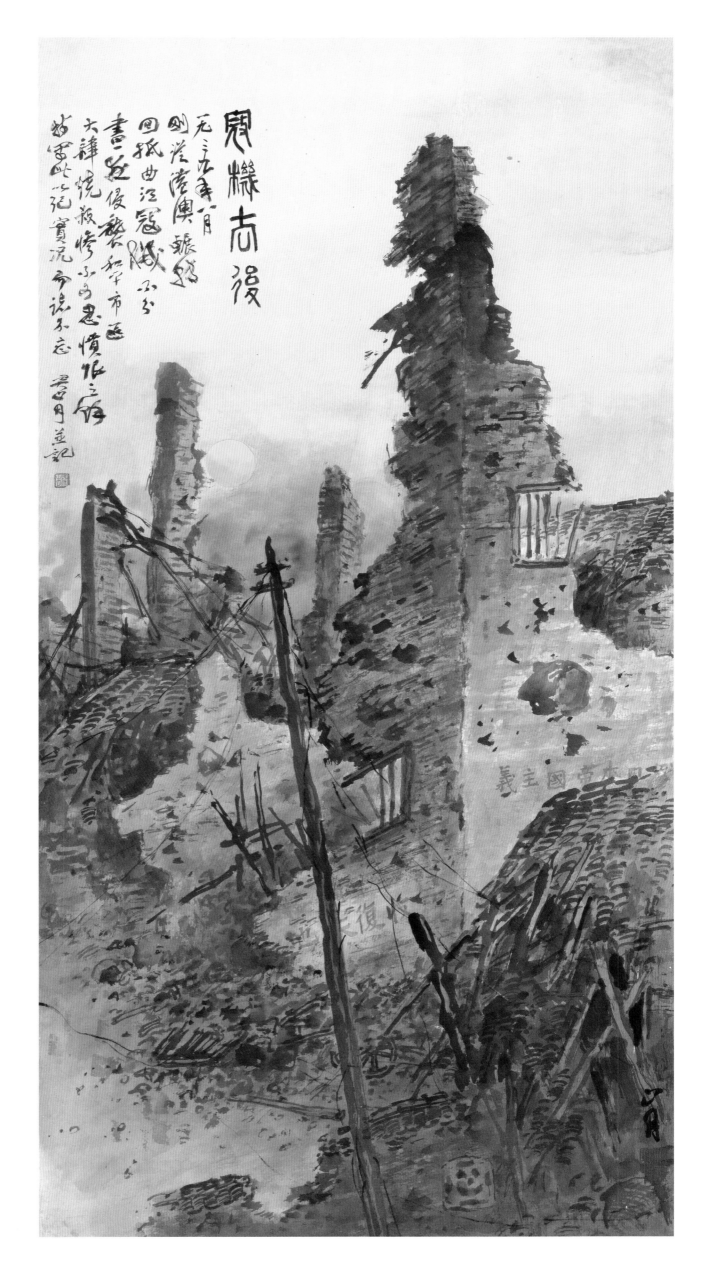

警报台

1939年
130.5 cm×66 cm
纸本设色
关山月美术馆藏

款识：山月。
印章：关山月印（白文）

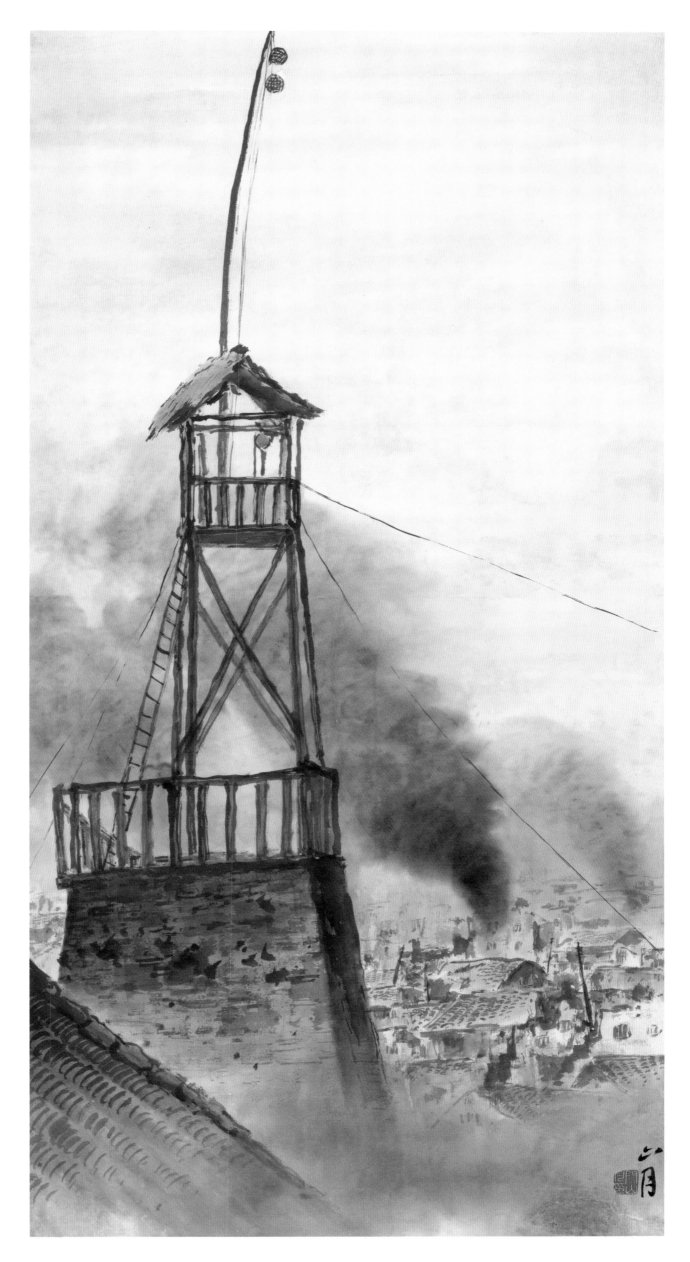

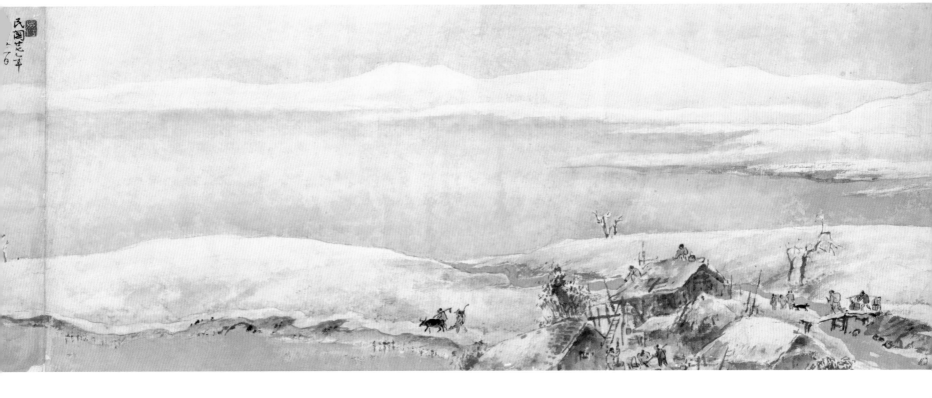

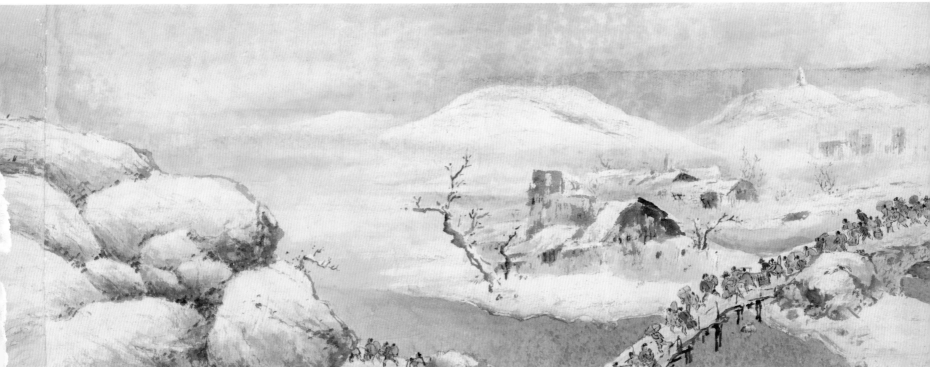

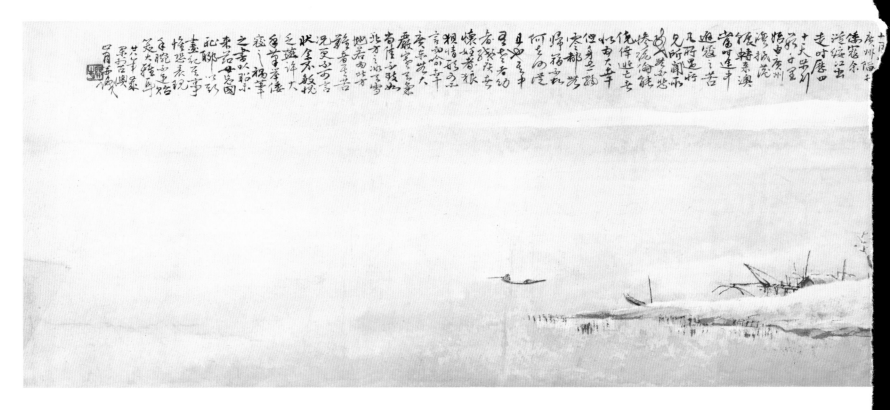

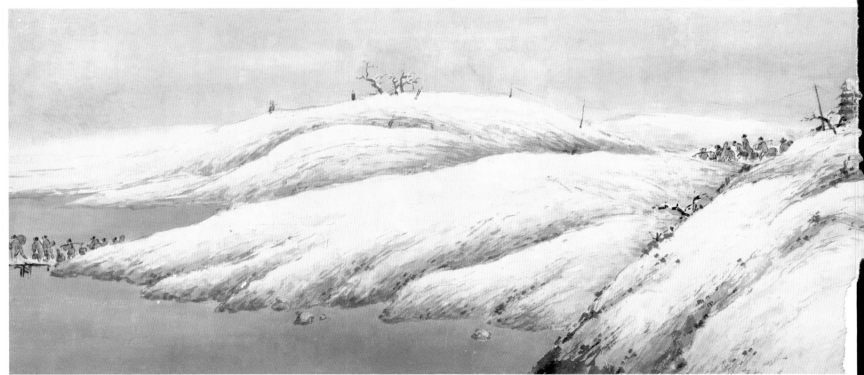

从城市撤退

1939年

40 cm × 766 cm

纸本设色

关山月美术馆藏

款识：民国廿七年十月廿一日，广州陷于倭寇，余从绥江出走，
　　　时历四十天，步行数千里，始由广州湾抵港，辗转来澳。
　　　当时途中，避寇之苦，凡所遇、所见、所闻、所感，无不
　　　悲惨绝伦，能侥幸逃亡者，似为大幸；但身世飘零，都无
　　　归宿，不知何去何从且也。其中有老者、幼者、残疾者、
　　　怀妊者，狼狈情形可不言而喻。幸广东无大严寒，天气尚
　　　佳，不致如北方之冰天雪地，若为北方难者，其苦况更不
　　　可言状。余不敏，愧乏燕、许大手笔，举倭寇之祸笔之书，以
　　　昭示来兹，毋忘国耻！聊以斯画纪其事，惟恐表现手腕不
　　　足，贻笑大雅耳。廿八年岁阑于古澳，山月并识。

印章：关山月（朱文）关氏二十年后作（朱文）阳江（白文）

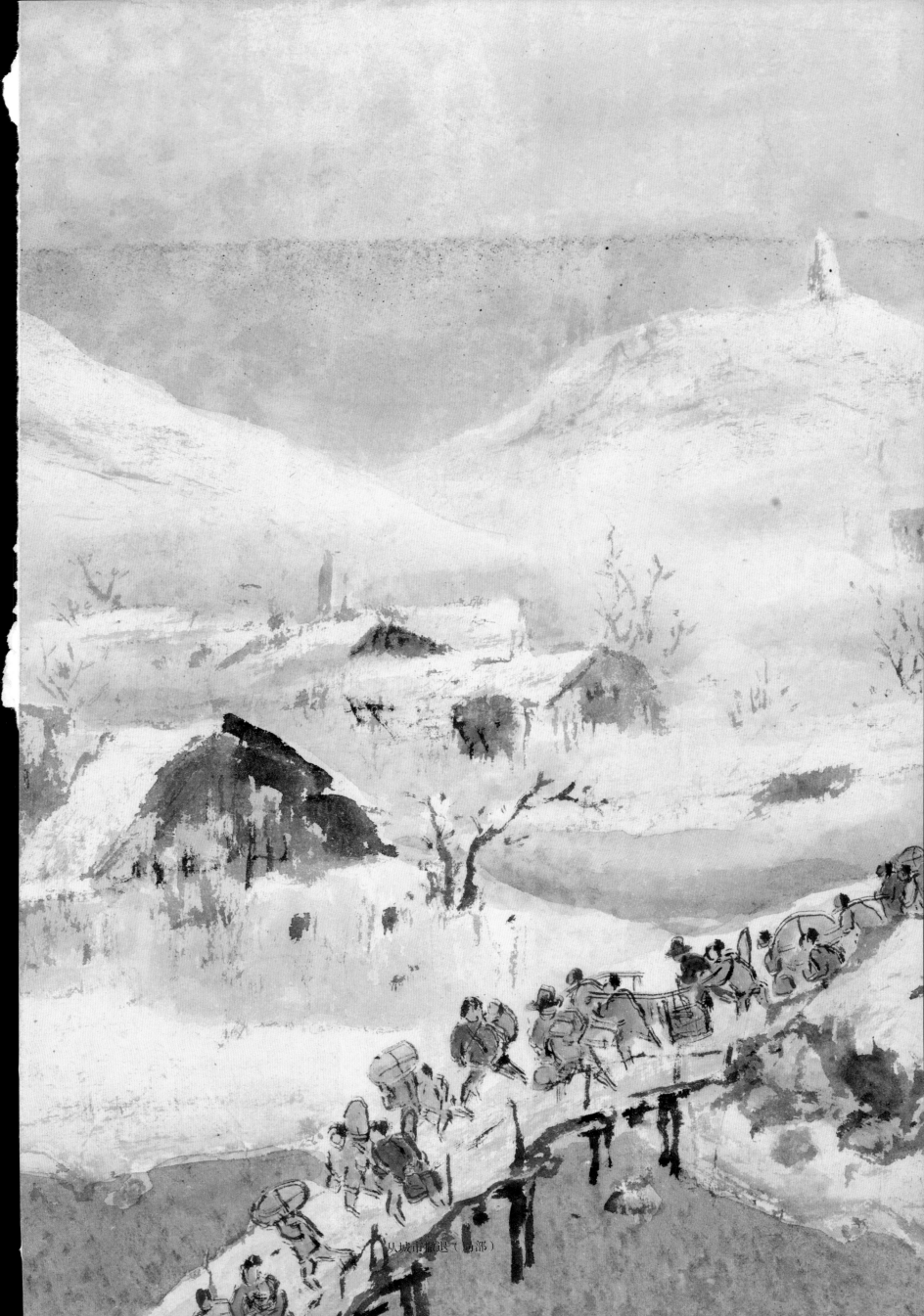

从城市撤退（局部）

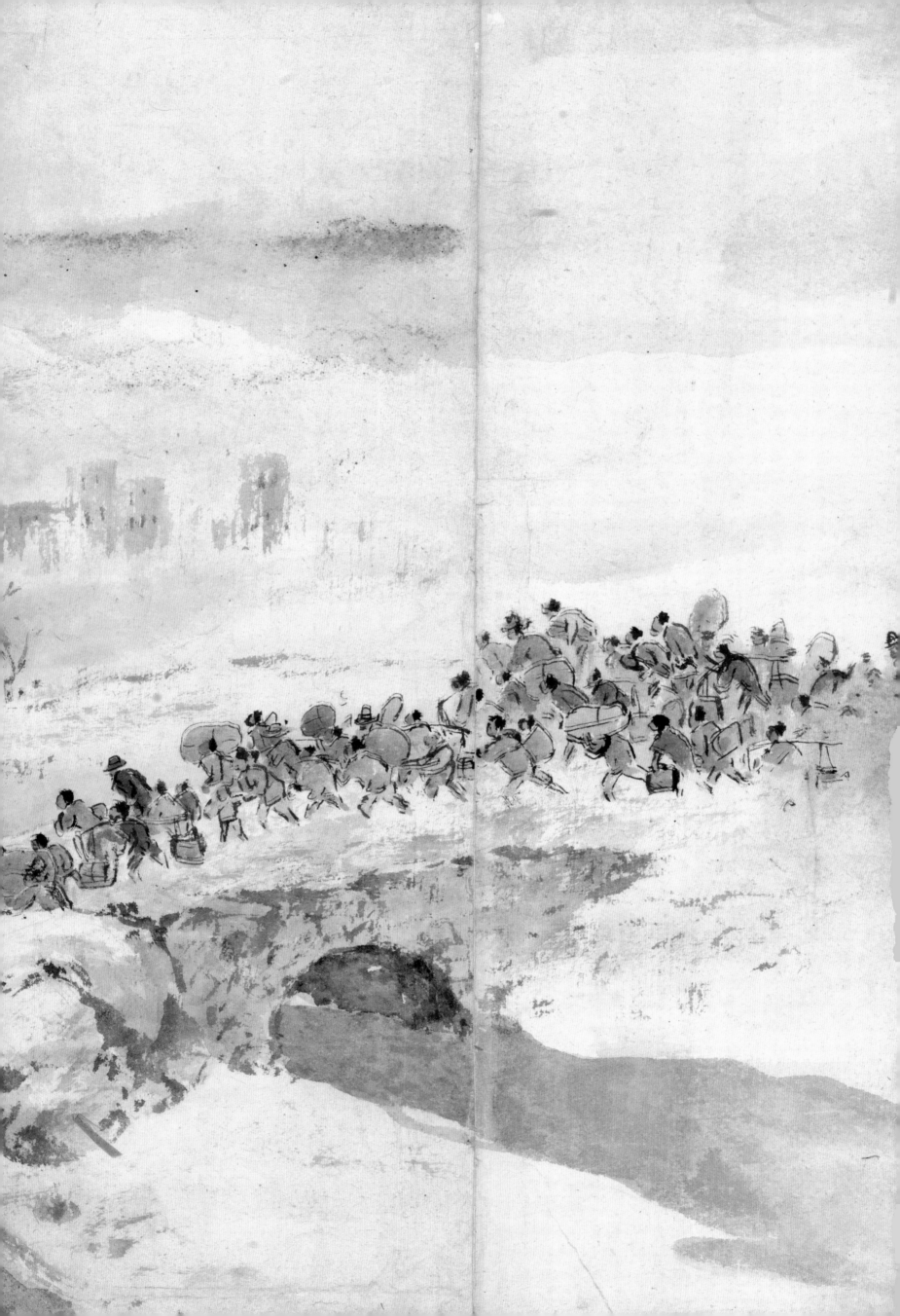

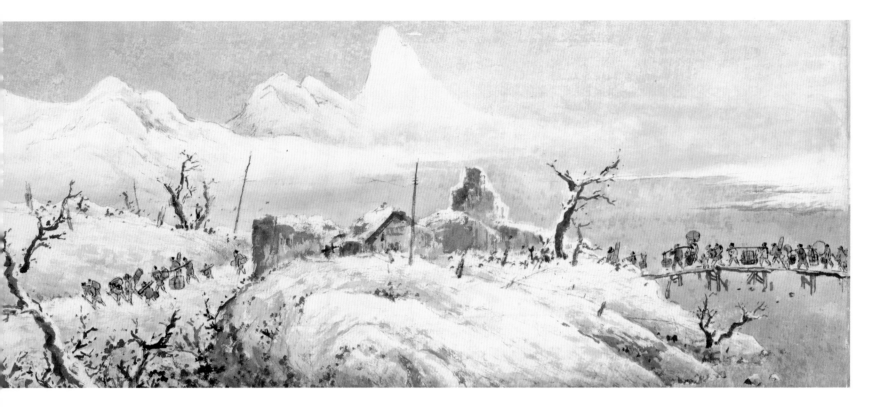

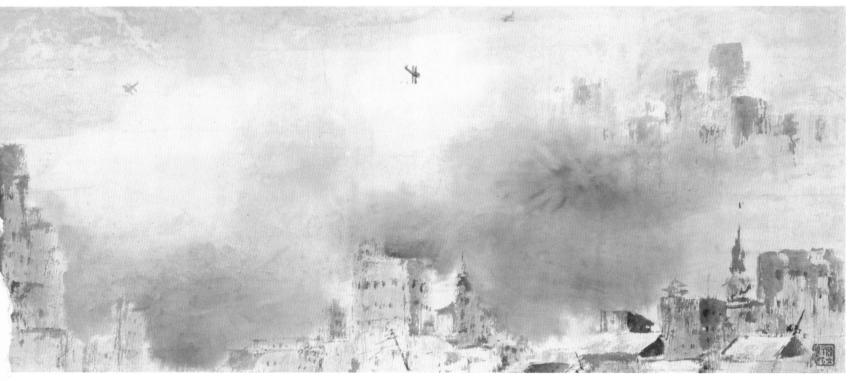

题款：外患内忧年复年，雄狮怒醒势难眠。升平盛世来非易，
　　　昏睡覆车记辙前。今值抗日五十周年，重温战时旧画
　　　得句。一九八七年五月并题于珠江南岸鉴泉居，漠阳
　　　关山月。
印章：关山月（白文） 漠阳（白文） 八十年代（朱文）
款识：山月。
印章：关山月归依记（朱文） 关氏二十年后作（朱文）

侵略者的下场

1940年
122.8 cm×94.6 cm
纸本设色
关山月美术馆藏

题款：外患内忧年复年，雄狮怒醒势难眠。升平盛世来非易，
　　　昏睡覆车记辙前。今值抗日五十周年，重温战时旧画
　　　得句。一九八七年五月并题于珠江南岸鉴泉居，漠阳
　　　关山月。
印章：关山月（白文） 漠阳（白文） 八十年代（朱文）
款识：山月。
印章：关山月归依记（朱文） 关氏二十年后作（朱文）

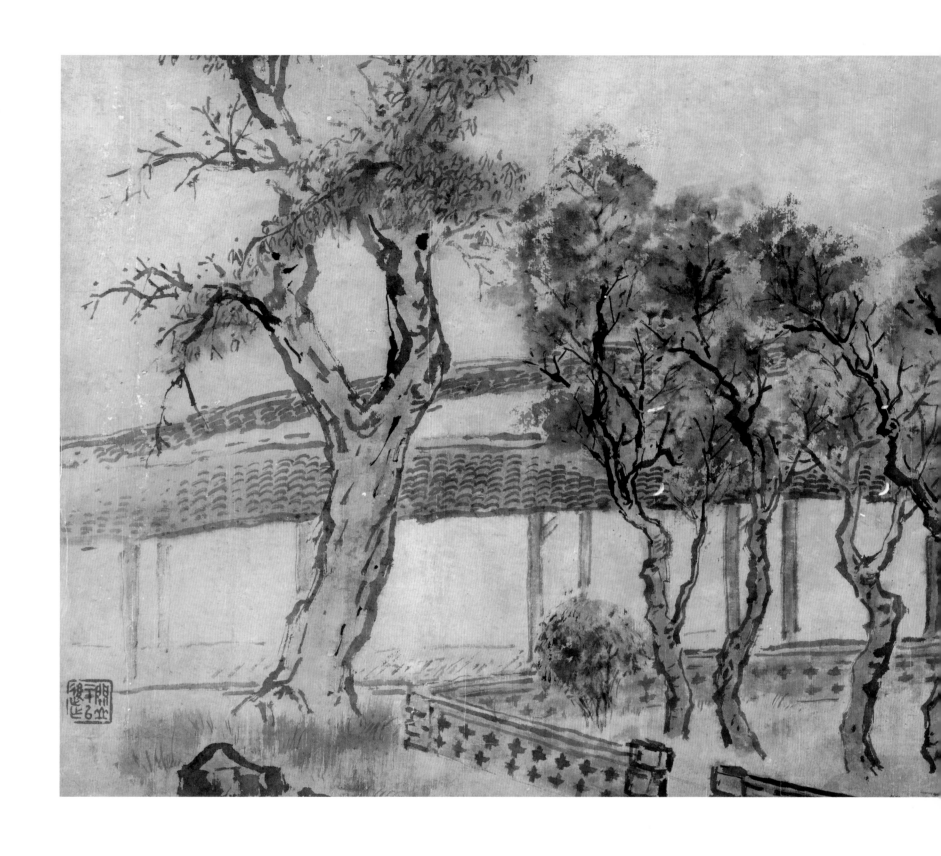

广西建设研究会八桂厅

1940年
38.8 cm×91.1 cm
纸本设色
广西壮族自治区博物馆藏

款识：廿九年秋入川过桂，适值广西建设研究会三周纪念，
　　　为写八桂厅景作为礼品之献，并资纪念。双十节前
　　　一日。关山月并志。

印章：关山月（朱文）阳江（白文）
　　　关氏二十以后作（朱文）
　　　广西省文献委员会藏（朱文）

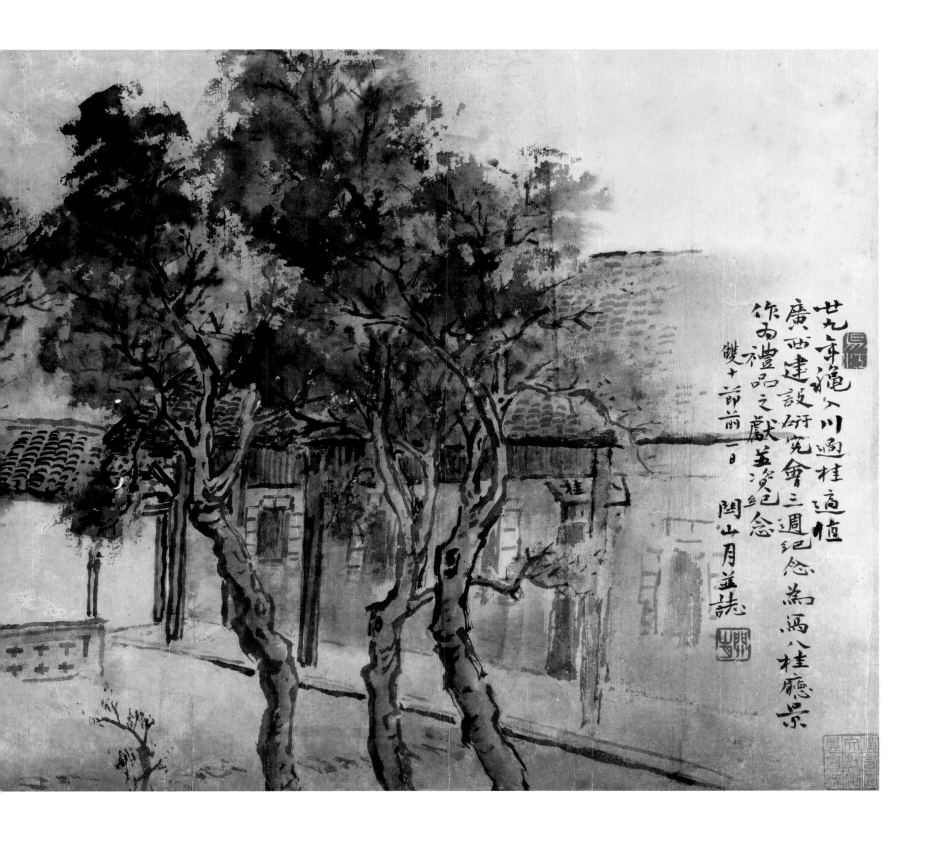

世九年滬入川過桂適值
廣西建設研究會三週紀念爰寫八桂廳景
作為禮品之獻並資紀念
雙十節前一日 關山月並誌

广西建设研究会园景

1940年
40.7 cm × 80.4 cm
纸本设色
广西壮族自治区博物馆藏

款识：廿九年秋过桂游建设研究会，承教甚多，特写会中景
　　　物，敬呈邵先生方家正之。山月。

印章：关山月（朱文）　阳江（白文）
　　　关山月归依记（朱文）

芜年秋
远桂遊
建设研究
會承教
草为物
生金中
学柏故
呈
幼光先生
方家正之
□□

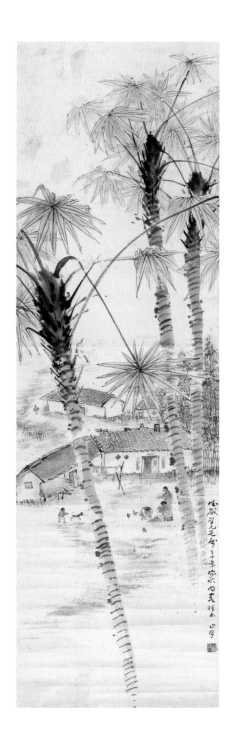

棕树人物

1941年
113.5 cm × 33 cm
纸本设色
广州美术学院美术馆藏

款识：德威学兄雅属，三十年深秋同客桂林。山月。
印章：山月（白文）

南国水乡

1941年
92 cm × 34 cm
纸本设色
私人藏

款识：山月。
印章：关山月（朱文）

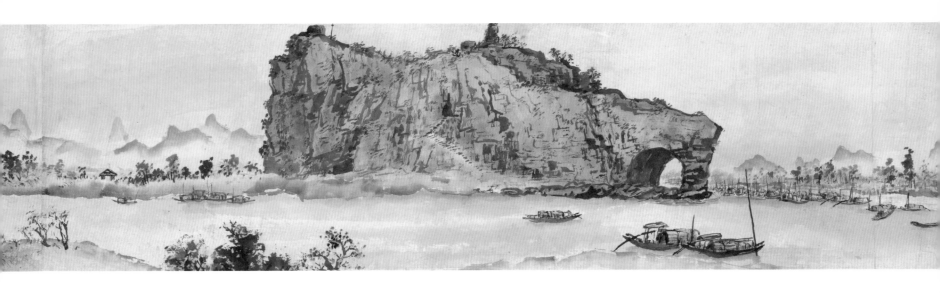

款识：此图系一九四一年岁冬写成于桂林，同年初秋畅游漓江后即乘兴制作于朋友家中，抗日战争年代该图曾在西南西北各大城市展览，战后亦曾先后展出于羊城、香江、京沪及南洋诸地。一九四三年是卷在四川乐山展览时，武汉大学教授吴其昌先生观后即扶病为之题跋，今由荣宝斋张贵桐老师傅精心将其题跋一并重新装池一番，回补记年月其上，以备不忘也。一九八〇年六月于羊城珠江南岸隔山书舍。漠阳关山月。

印章：关山月印（白文） 漠阳（朱文） 积健为雄（朱文） 关山无恙明月长圆（朱文）

题跋：郦道元为《水经》作注，写漓江风物别具境界，令人读而慕之，神为飞动。厥后，柳子厚放逐西南，愁冤悲愤，纵情山水，记湘桂间丘壑，林涧沉廖潇寂，水澈肺腑，禹域阒胜，渐显人间。南北宋交艺人丹青云山卷嶂，凌驾文人翰记之上。以予所见，董源有《山居图卷》（旧为完颜景贤所藏，今归美邦波士顿博物馆），赵干有《江行初雪图卷》（阮元石渠随笔著录，今藏故宫），王铣有《清江叠嶂图卷》（故宫藏），李唐有《山水小景图卷》及《清溪渔隐图卷》（并故宫藏），南渡以还，剩水残山，弥可宝爱，而中原陆沉，陵岳虚莽，故蜀道巴流，乃居主题。夏圭再写《长（江）万里图卷》（一藏文华殿，即内政部古物陈列所，一藏故宫钟粹宫，即曾至英伦展览者之吴颖题为《巴船出峡图》），马远亦有山水长卷（今藏美邦某博物馆），而禹玉两图长逾信寻，水沸山立，震烁华�僵，此风阮炽，历元未衰，黄公望有《富春山居图卷》（故宫藏），赵孟頫有《鹊华秋色》及《烟江叠嶂图卷》（并故宫藏），此皆留影象［像］于仆之脑海者，尔其故家深邸所珍贮，稗海瀛洲所飘落，丘燧烽燹所燔灭，是又何可胜数！若王渔洋所述江参之《长江万里图卷》，则固尝寤寐而未之见也。昔吴道玄写嘉陵江三百山水于大同殿壁，既已随唐社而俱烬，予尝踯躅于嘉陵江岸，又逆舟而上溯，见夹岸飞瀑急湍之声，瞑念吴生大同殿壁之迹，交睫而仿佛之焉。然为是类巨作，必其人心力雄，意志坚，气魄壮，体质健，功力醇，丘壑具，庶元气淋漓以笔墨而貌造化，明以后不复多见，胡清无讥焉；斯亦民族一时衰孱疲癃之兆欤！近世以来，华夏重荣，灭胡廷而奋起，青年硕人乃有拔山吞岳之雄怀，历块过都之壮游，功力艰巨于马夏，意境追媲乎郦柳，则岭南关山月先生之《漓江图卷》当之矣！仆处东海，关君处南海，维是无凤昔杯酒雅故，故言之不嫌于谀颂。关君展是卷于嘉州，仆往观焉，而始惊叹以为三百年来所未曾有。图大凡长八十余尺，写漓水自导源以迄桂江，咸备丹崖翠岳，作风与宋朱锐《赤壁图》卷为近（然朱卷甚短促）使予昔所梦游而未得者，今乃晌目而尽之。曰甲子春夏，予于役粤西，涉西江，探苍梧，放流而南，睹漓水下流入江之口，而未亲其身，凤引为大憾。闻人言阳朔山水奇绝甲环宇，辄闭目幻象，不知作何状，读关君此图而领味其灵神，故知关君丹青之功，亦足以移人而摄神矣。若第举述一二笔法墨诀皴擦点抹之微以为颂，不知此及进学之技术，非所以语大方名家。关君此图，已具有境界神灵矣，自当阐叙其大者，后之世有知艺君子，苟履饫于斯卷，盖将不忘我言也。中华民国三十一年八月海宁吴其昌子馨父，跋时侨寓蜀郡嘉定病中扶头书。

题跋：漓江览胜。层峦耸翠，上止云霄，漓江风生，于此逍遥。一九八零年八月，山月关兄两正。商承祚。

印章：商承祚（朱白相间） 古兴斋（朱文） 一九零二年生（朱文）

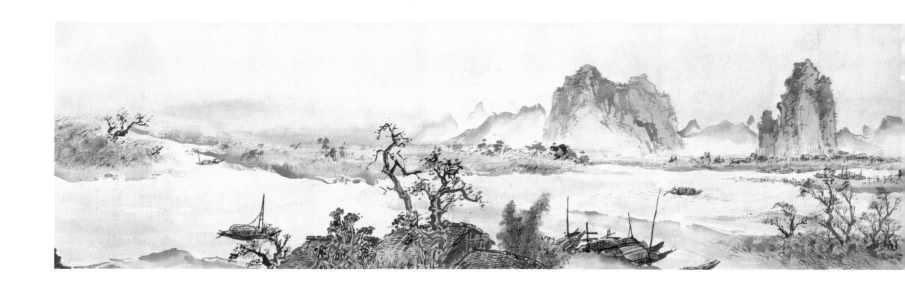

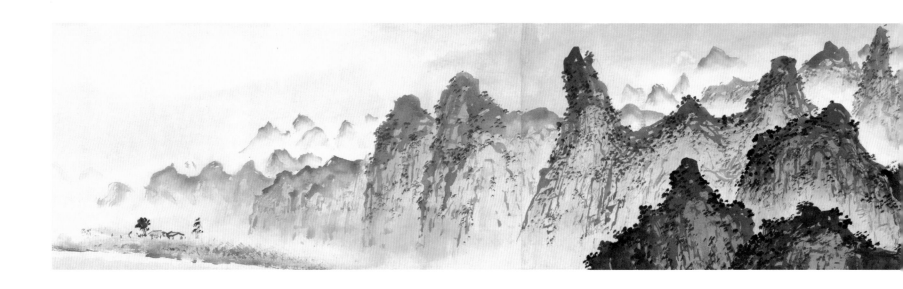

漓江百里图

1941年
32 cm × 2874.5 cm
纸本设色
关山月美术馆藏

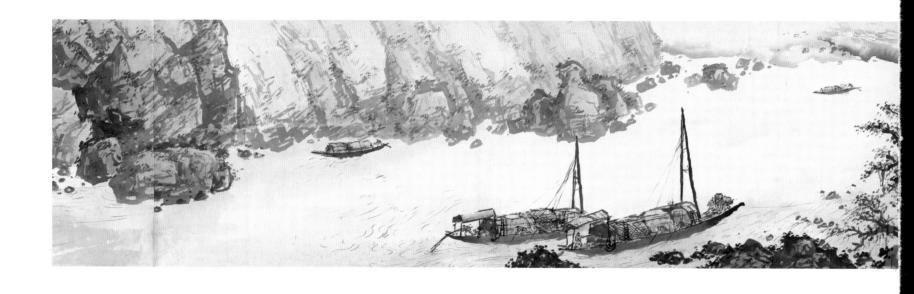

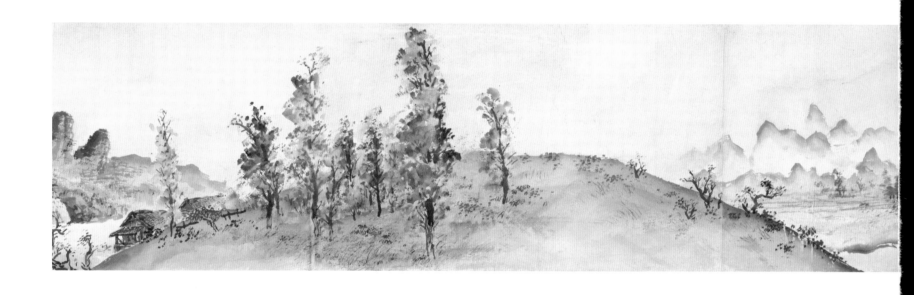

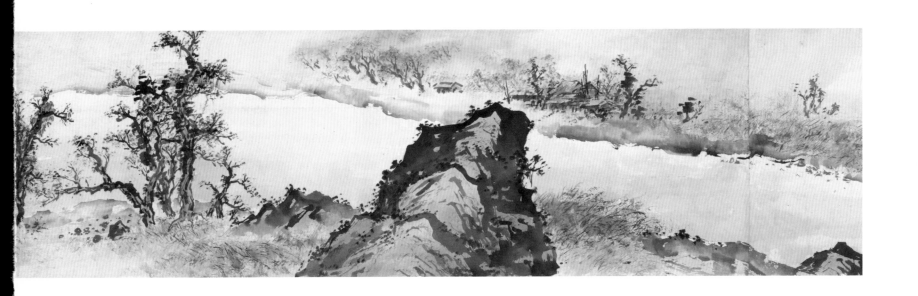

灘江學勝

層巒疊翠
上与白雲齊
漓江風光
于茲游揚

一九八零年八月
山月閩兄兩正
商水祚

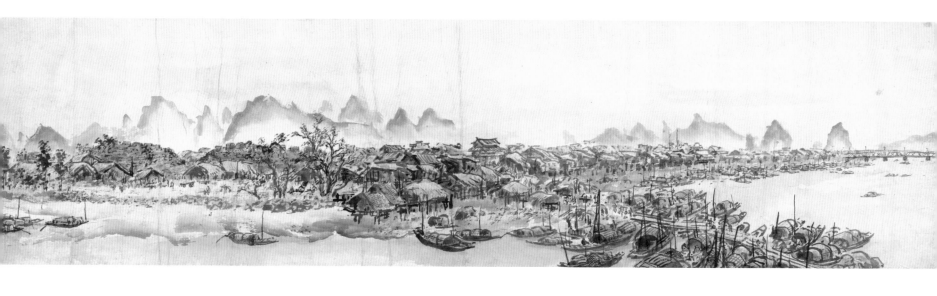

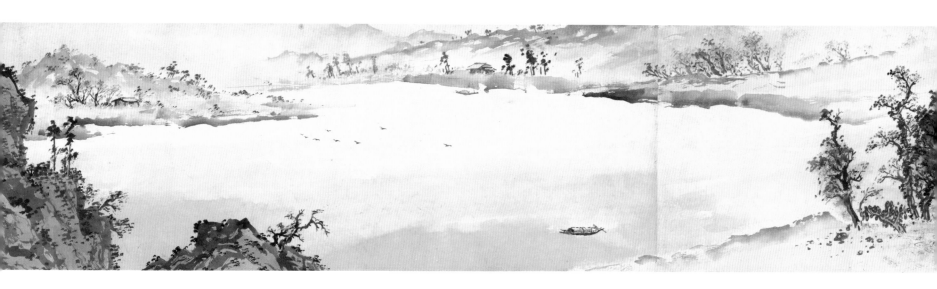

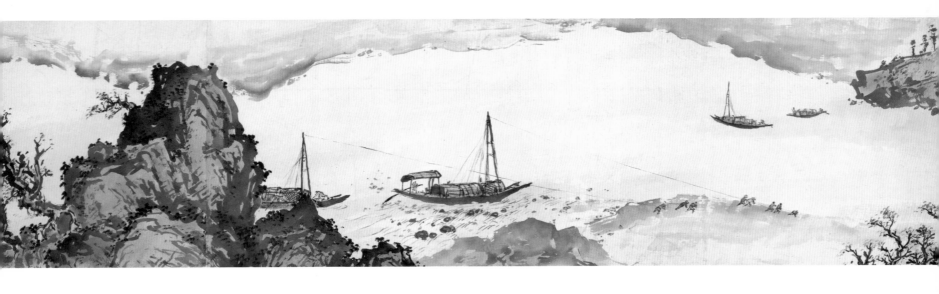

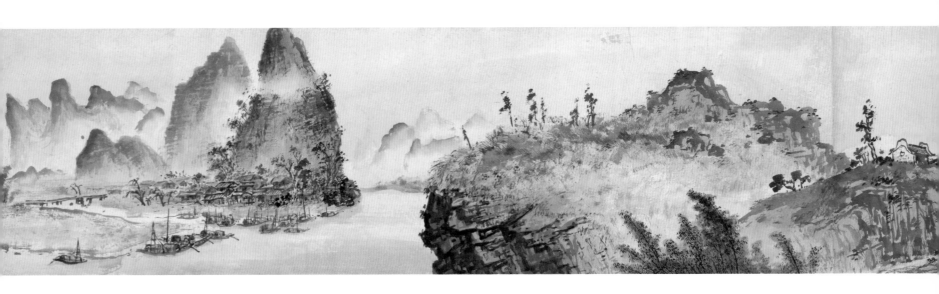

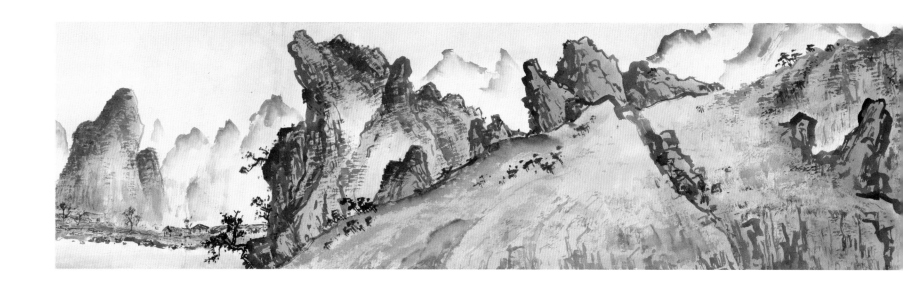

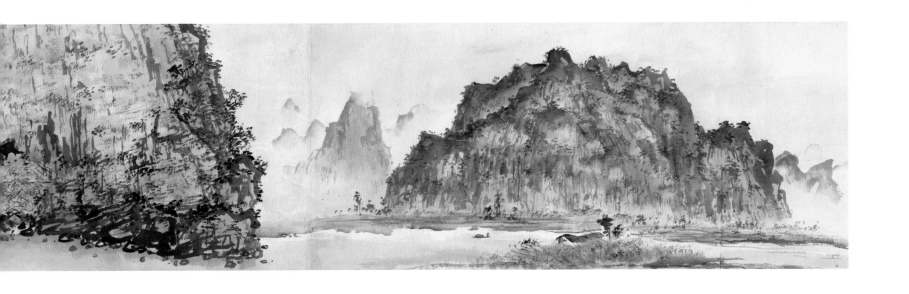

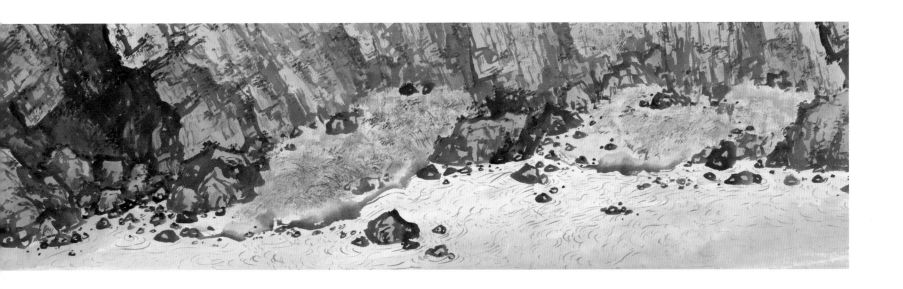

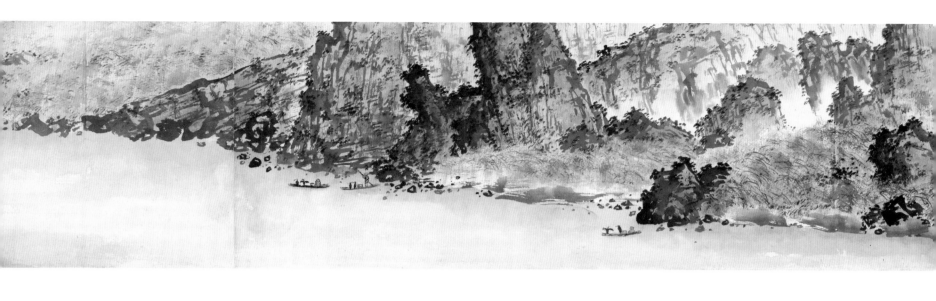

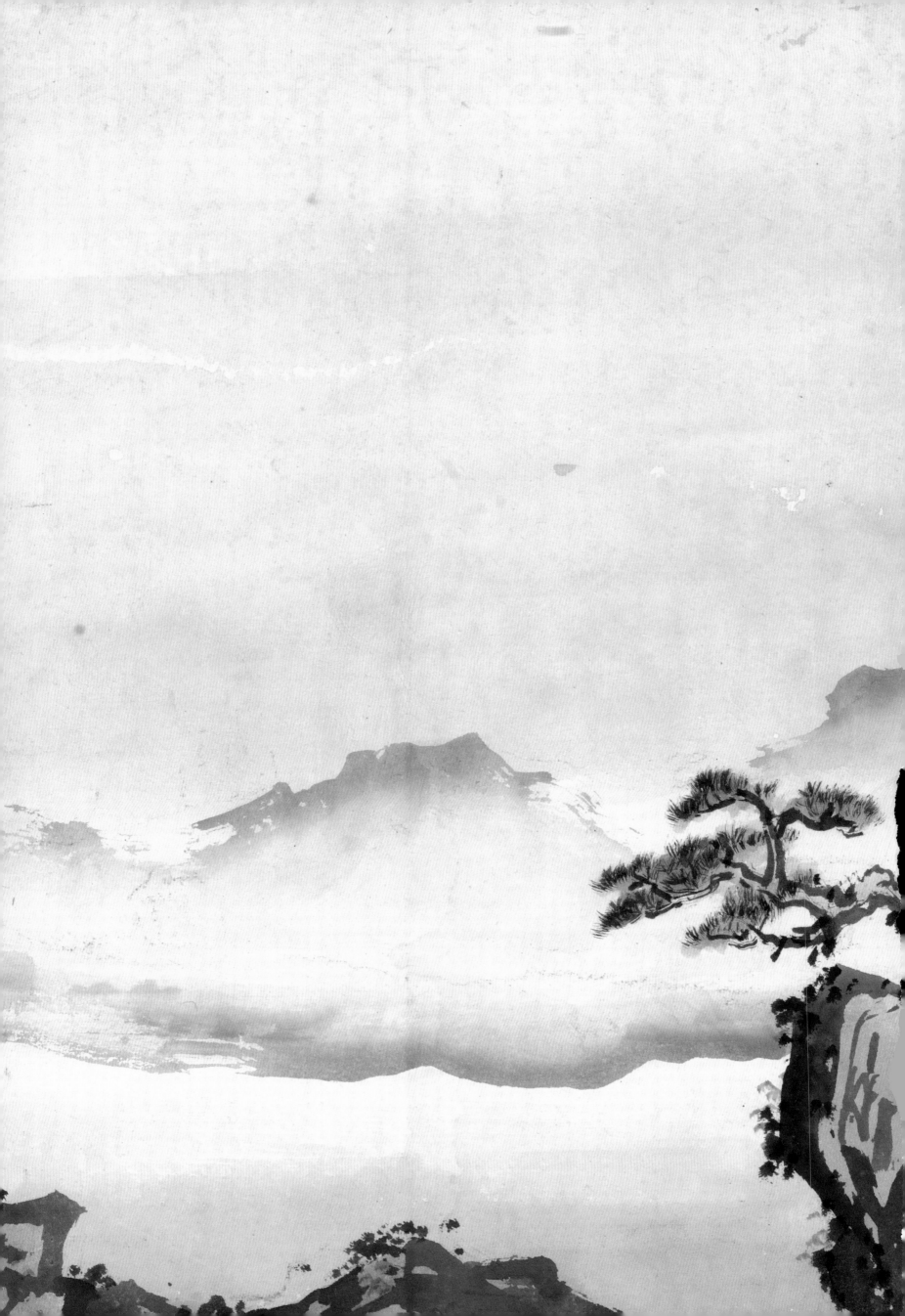

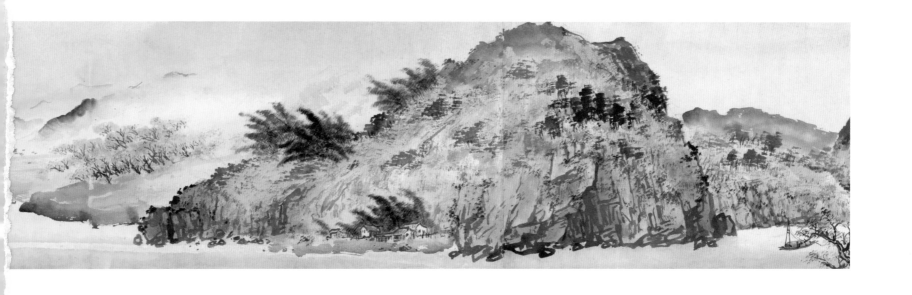

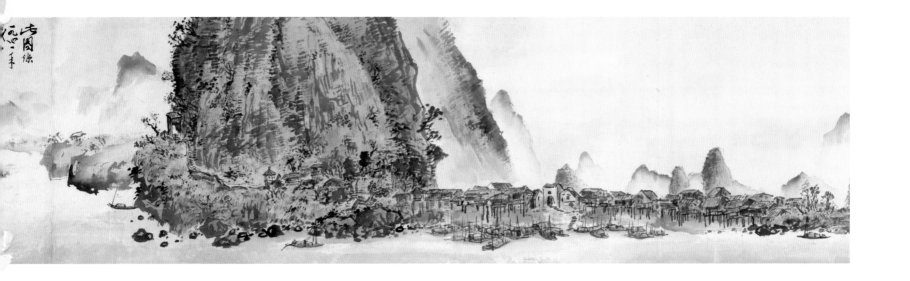

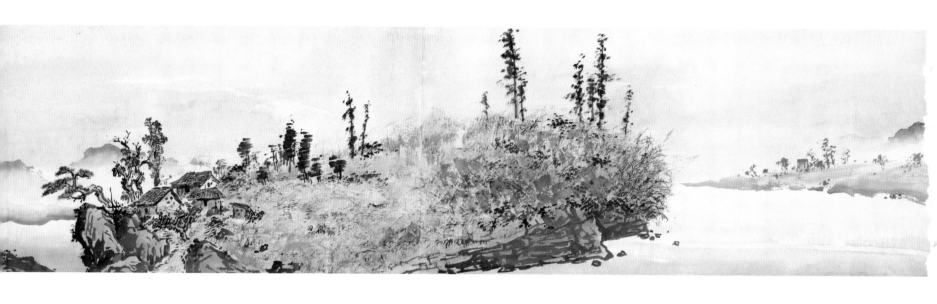

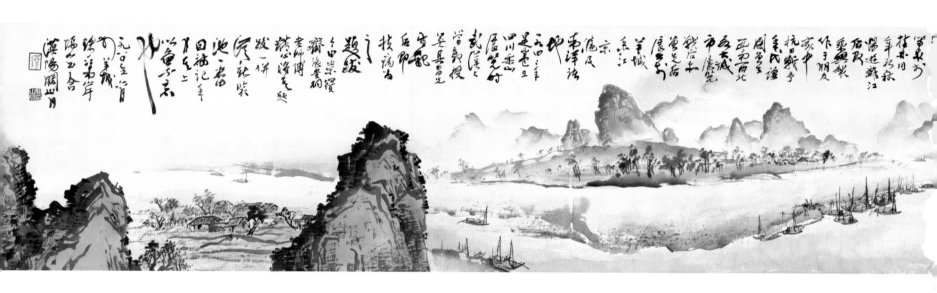

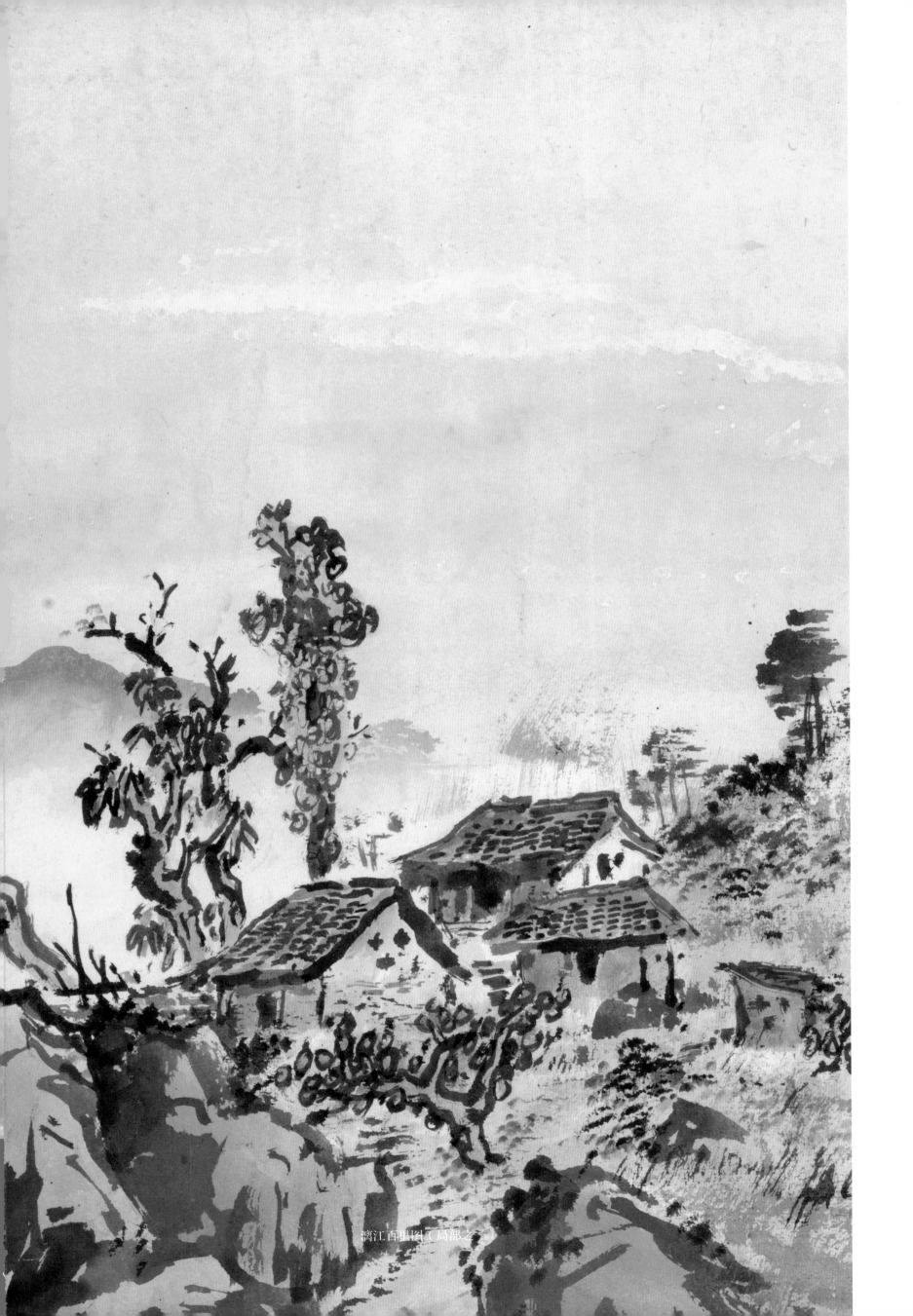

漓江百里图（局部之二）

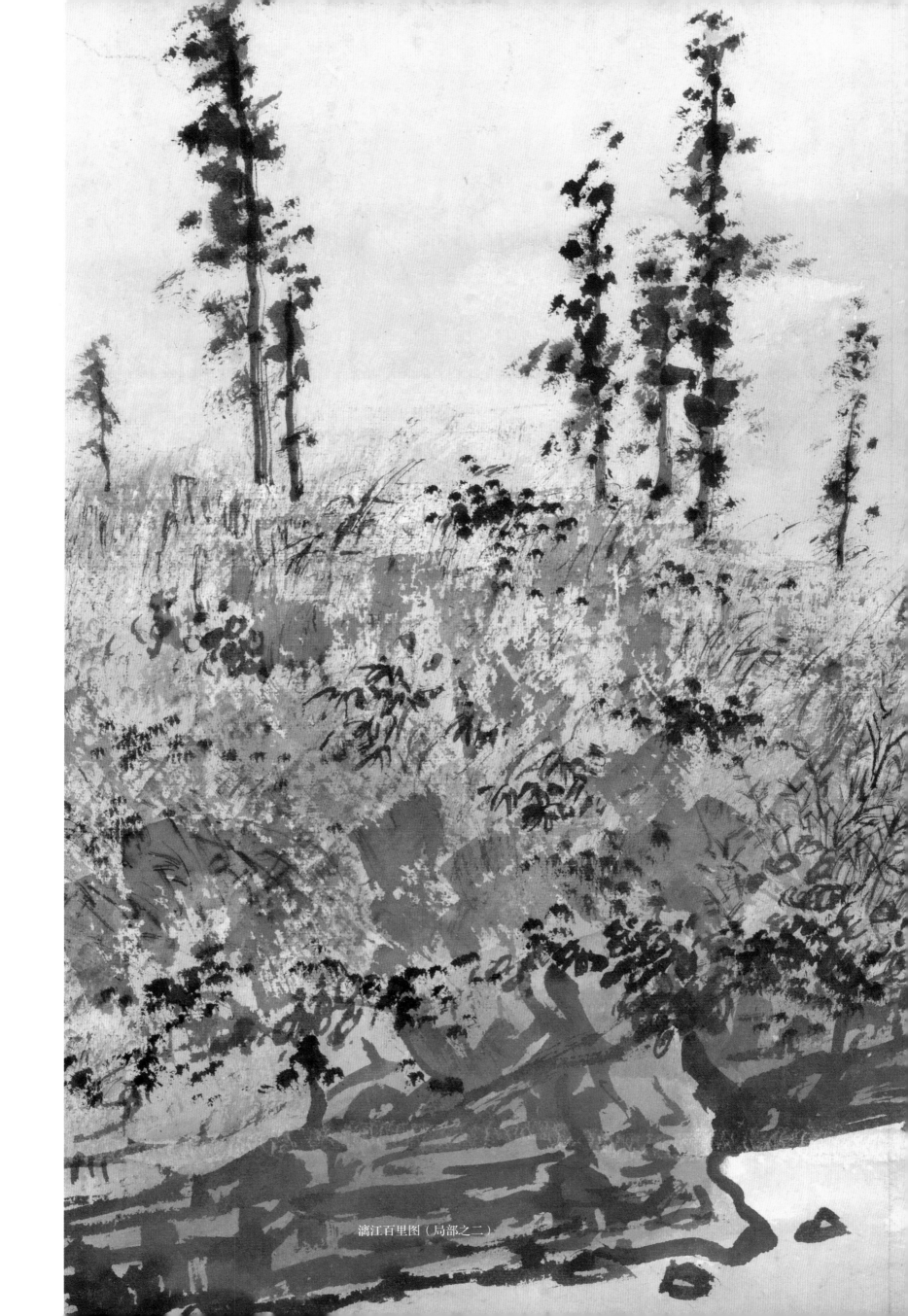

漓江百里图（局部之二）

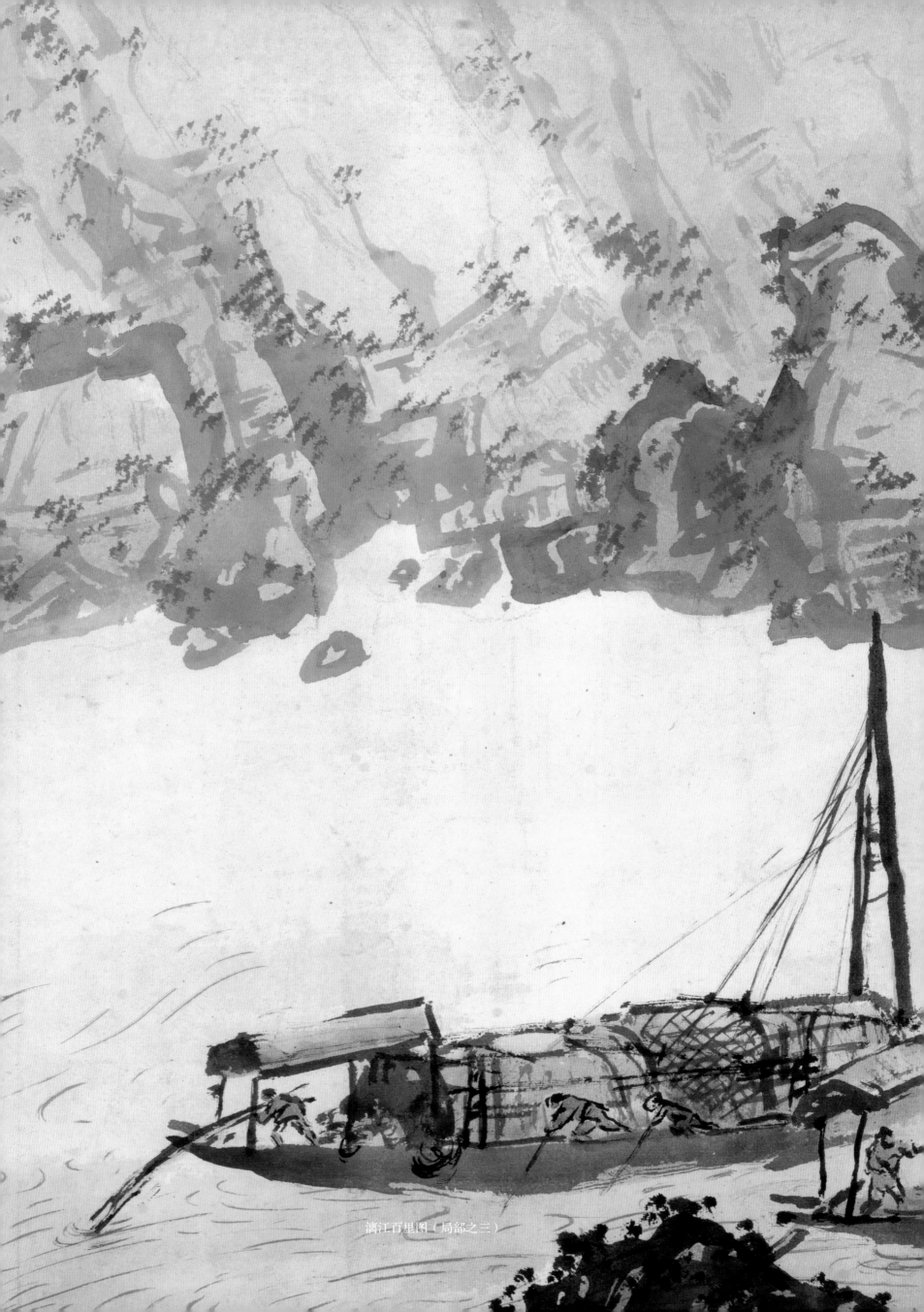

漓江百里图（局部之三）

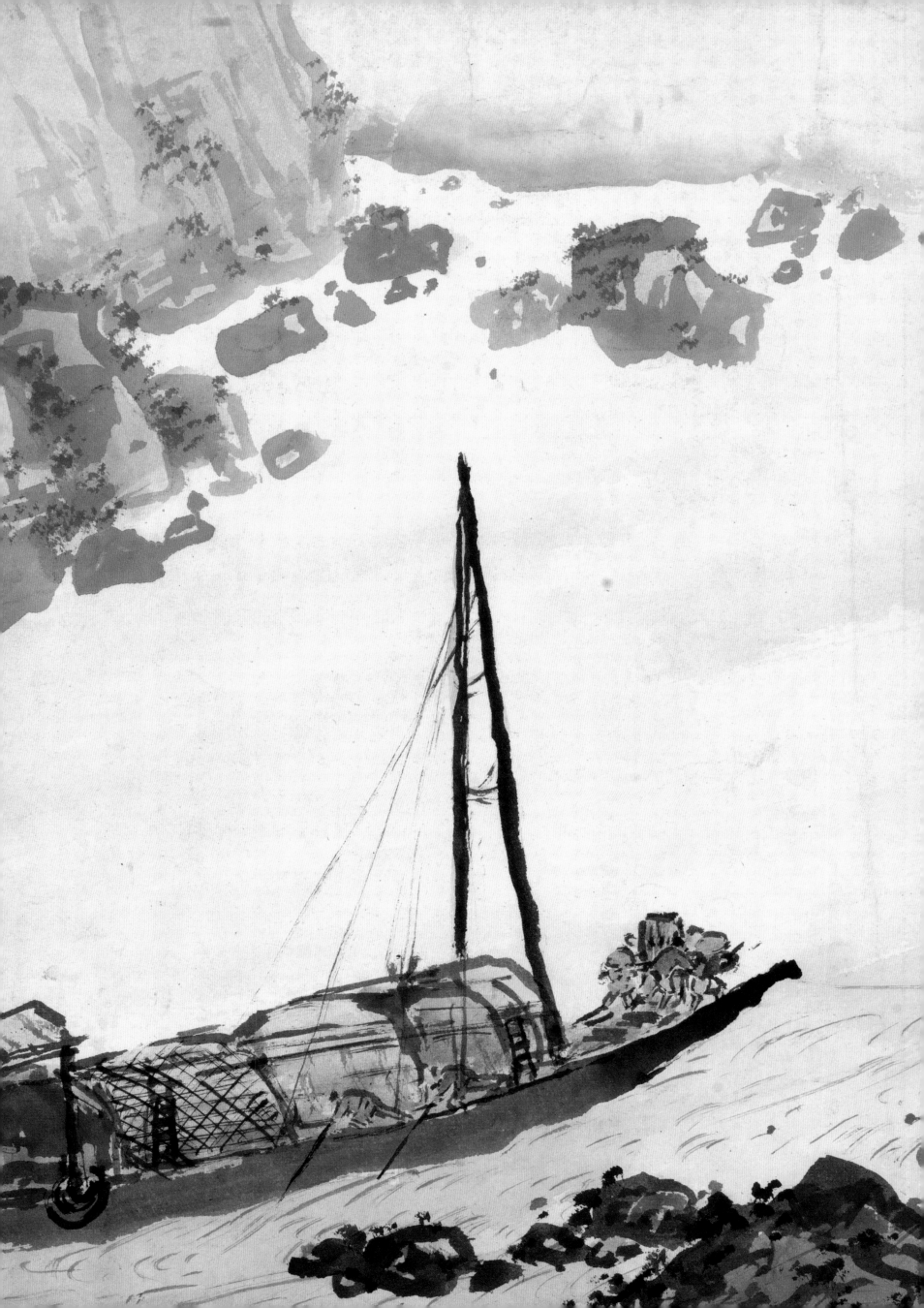

峨眉烟雪

1941年

35.6 cm × 47 cm

纸本设色

关山月美术馆藏

款识：峨眉烟雪。卅年深秋，岭南关山月。

印章：关（白文） 山月（朱文） 岭南人（朱文）

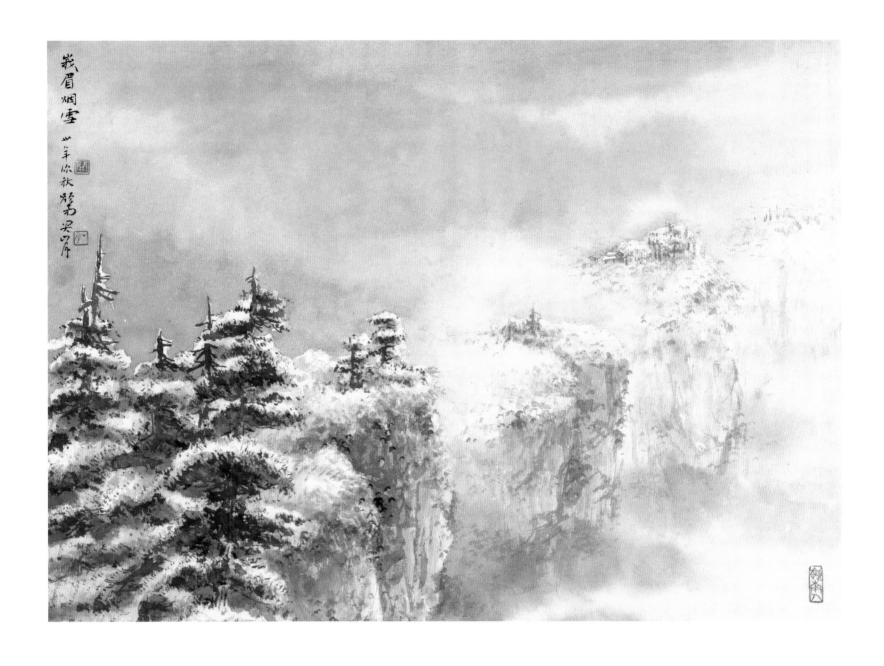

款识：民任先生方家法政。三十年冬山月客桂。
印章：关山月（朱文） 关山月归依记（朱文）

渔舟唱晚

1941年
92 cm × 41 cm
纸本设色
广西壮族自治区博物馆藏

款识：民任先生方家法政。三十年冬山月客桂。
印章：关山月（朱文） 关山月归依记（朱文）

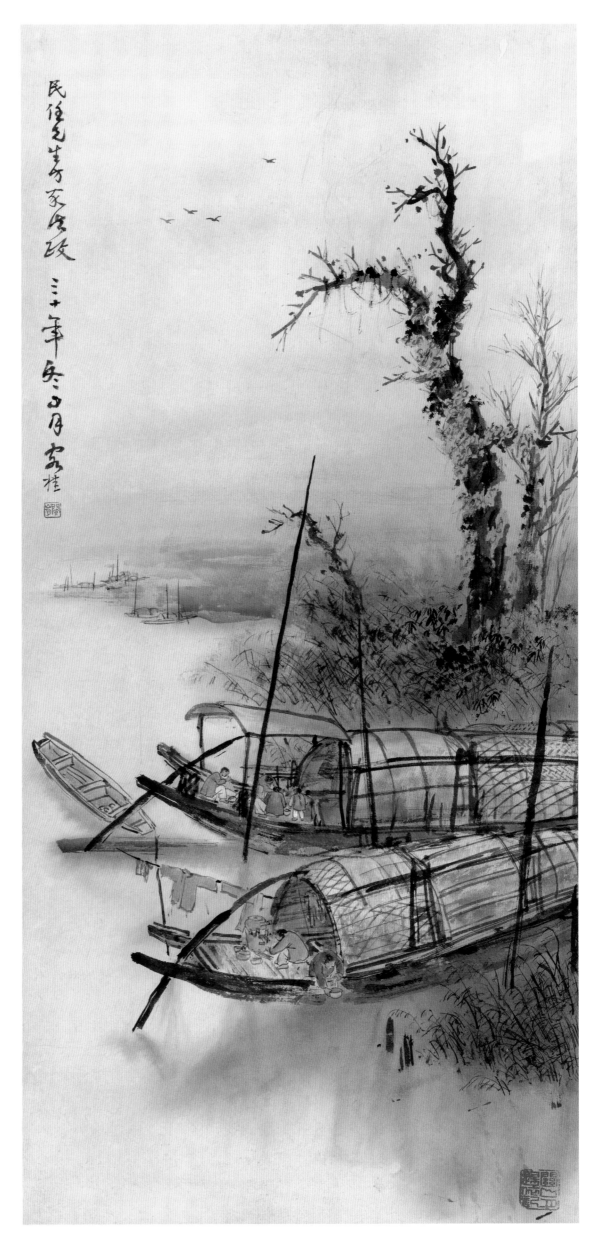

长城

1941年
113.5 cm×32.5 cm
纸本设色
广西壮族自治区博物馆藏

款识：关山月。
印章：关山月印（白文）

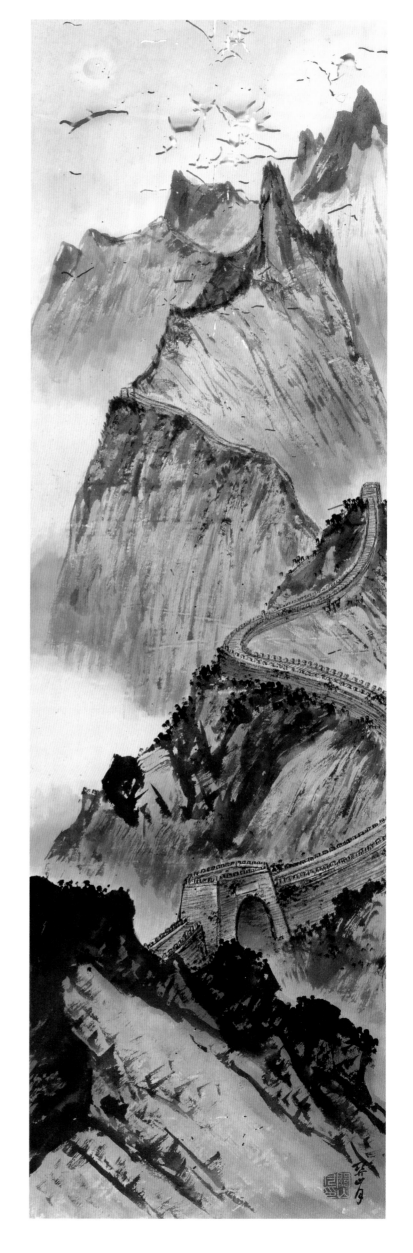

纸本设色

澳门普济禅院藏

款识：山月。

印章：关山月印（白文）

题跋：人言黑龙江，我道即心处。接木渡苍崖，闲云任来去。
　　　释巨赞题。

栈道

1941年

48.8 cm×34 cm

纸本设色

澳门普济禅院藏

款识：山月。

印章：关山月印（白文）

题跋：人言黑龙江，我道即心处。接木渡苍崖，闲云任来去。
　　　释巨赞题。

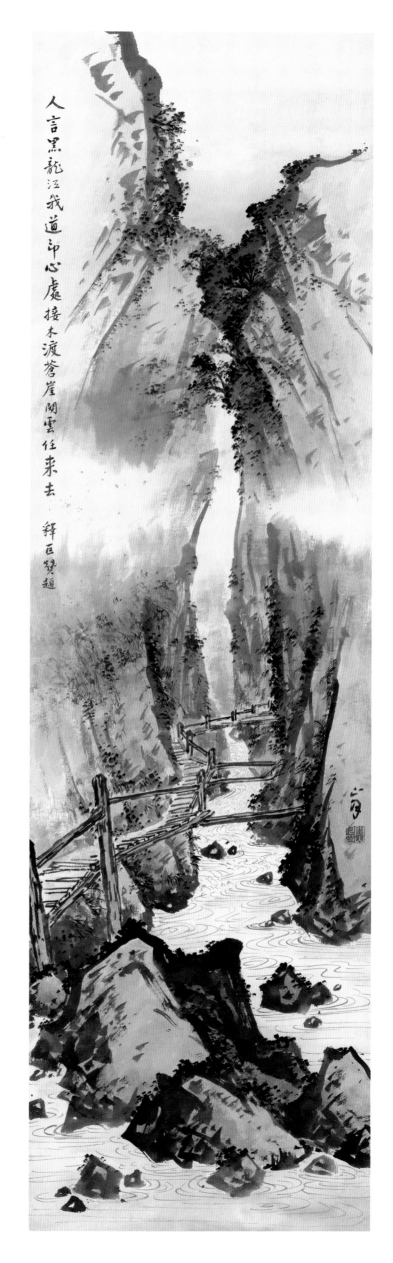

人言黑龍江我道印心處接木渡蒼崖閒雲任來去　釋巨讚題

款识：山月。

印章：关山月（朱文）

再识：又我先生方家爱予此图，补题归之，并希法政。卅一年
　　　秋于锦江客次。岭南关山月。

印章：关二（白文）山月（朱文）

峨眉烟雪之二

1942年
162 cm×96 cm
纸本设色
私人藏

款识：山月。

印章：关山月（朱文）　积健为雄（朱文）

再识：又我先生方家爱予此图，补题归之，并希法政。卅一年
　　　秋于锦江客次。岭南关山月。

印章：关二（白文）山月（朱文）

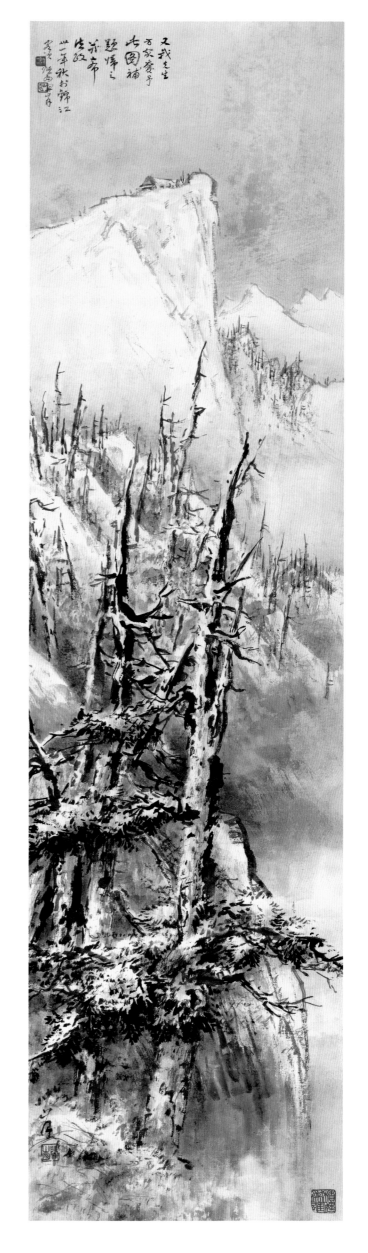

自贡盐井

1942年
48.8 cm×34 cm
纸本设色
关山月美术馆藏

款识：岭南关山月。
印章：关山月（白文） 关山无恙月缺重圆（朱文）

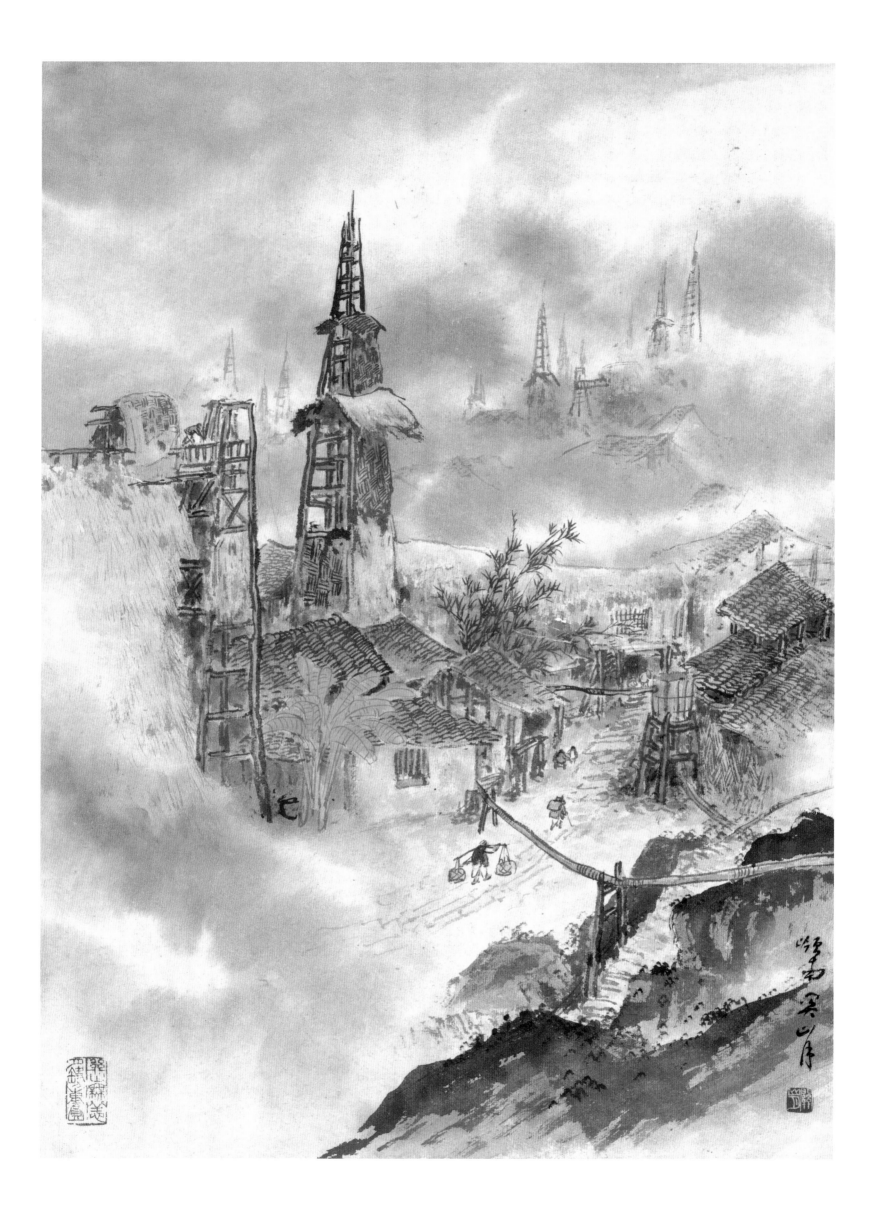

都江堰

1942年
34.4 cm×48.8 cm
纸本设色
关山月美术馆藏

款识：岭南关山月。
印章：关山月（白文）

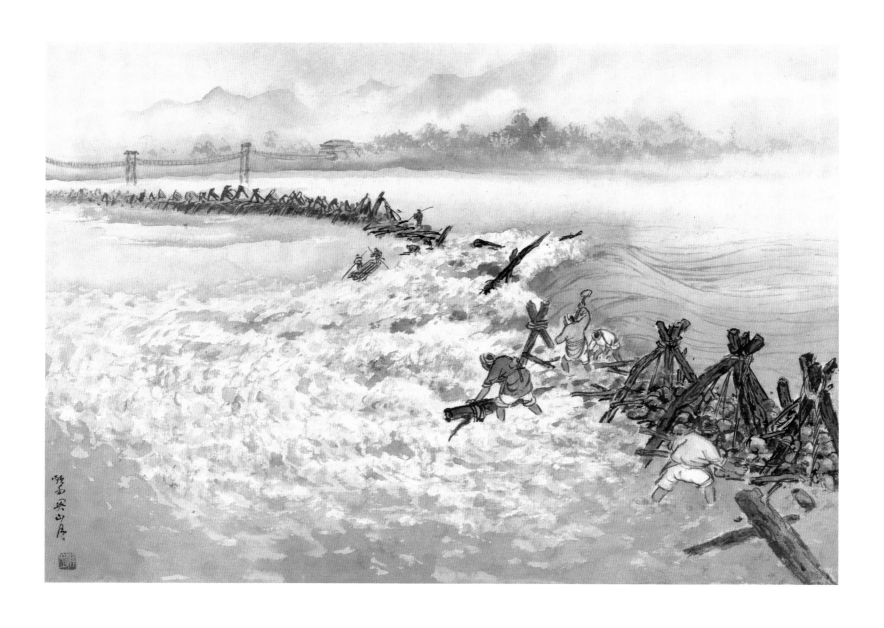

西南速写之四

1942年
27 cm×32 cm
纸本水墨
关山月美术馆藏

款识：叙府。
印章：山月（朱文）

嘉陵江之晨

1942年
34.5 cm×45.5 cm
纸本设色
关山月美术馆藏

款识：岭南关山月。
印章：关山月（白文）

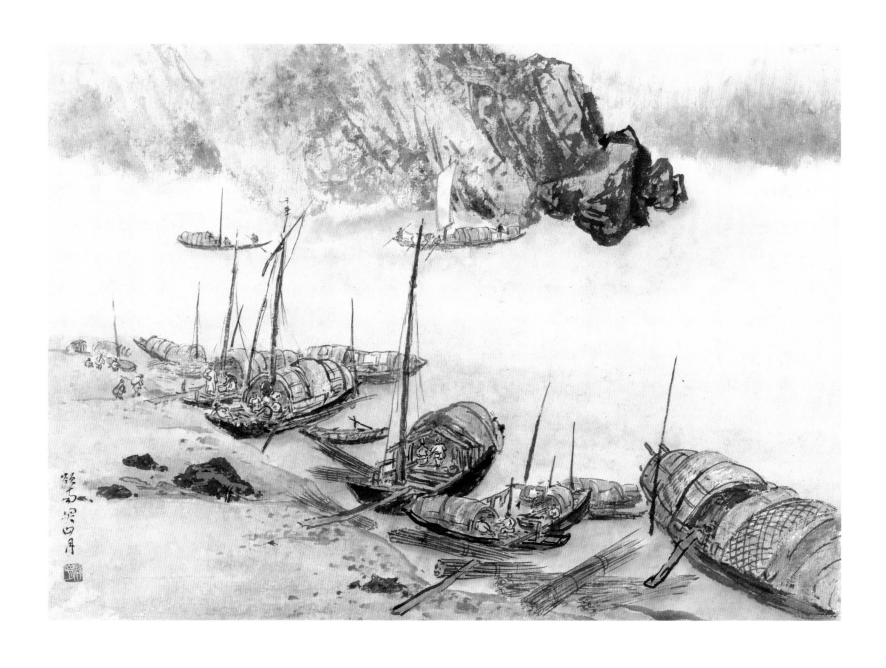

岷江之秋

1942年
35.5 cm×46.2 cm
纸本设色
关山月美术馆藏

款识：岭南关山月。
印章：山月（朱文）

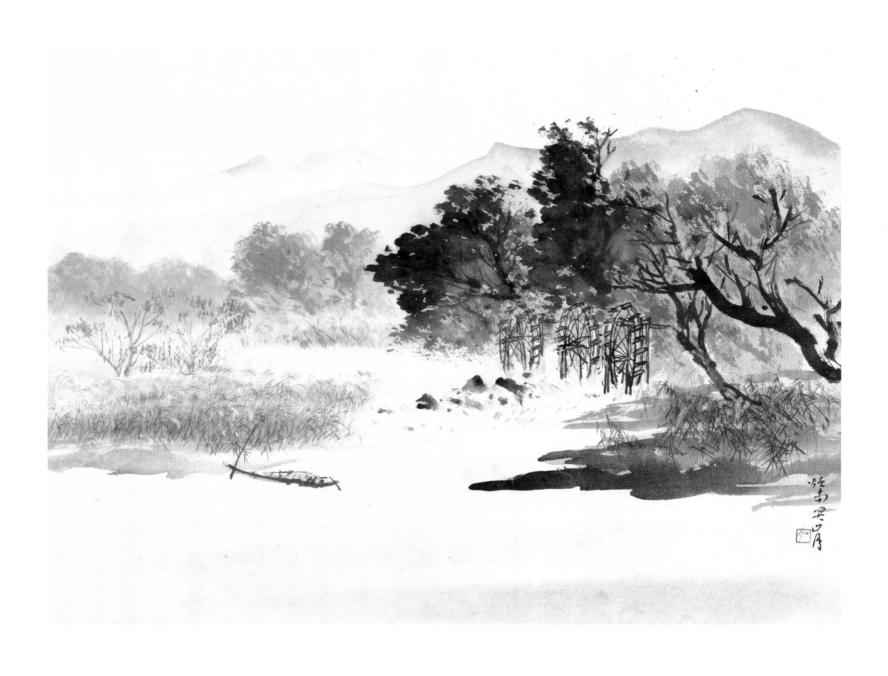

大雪中的塔尔寺庙会

1943年
25 cm × 31 cm
纸本设色
关山月美术馆藏

款识：大雪中的塔尔寺庙会，正月十五日。
印章：山月（朱文）

青海塔尔寺庙会之一

1943年
34.6 cm × 44.6 cm
纸本设色
关山月美术馆藏

款识：卅二年冬于青海，关山月。
印章：关山月（白文）

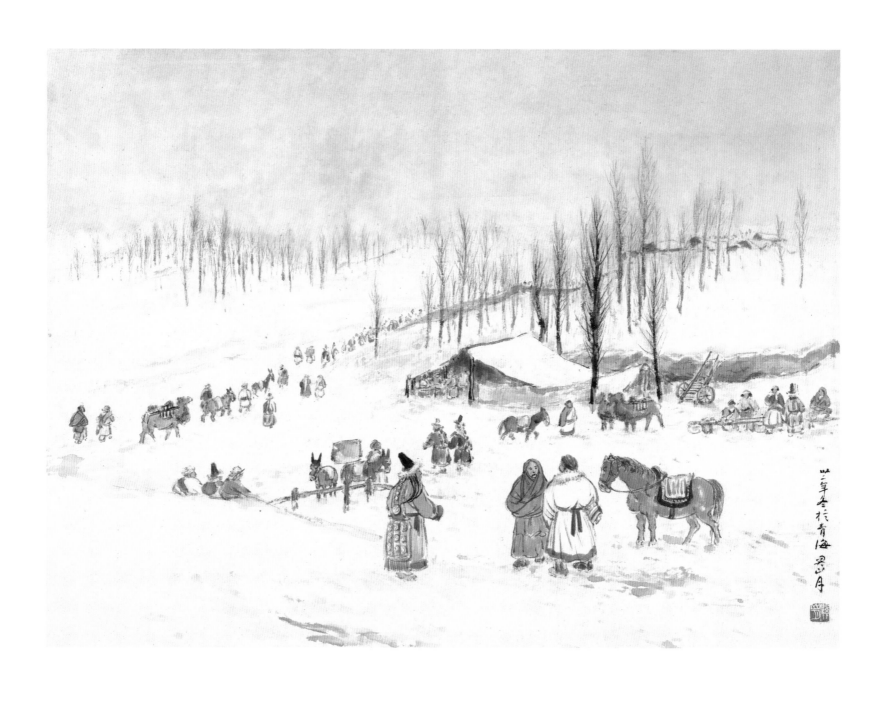

黄河水车

1943年
32.8 cm×42.8 cm
纸本设色
关山月美术馆藏

款识：关山月。
印章：关山月（白文） 岭南人（朱文）

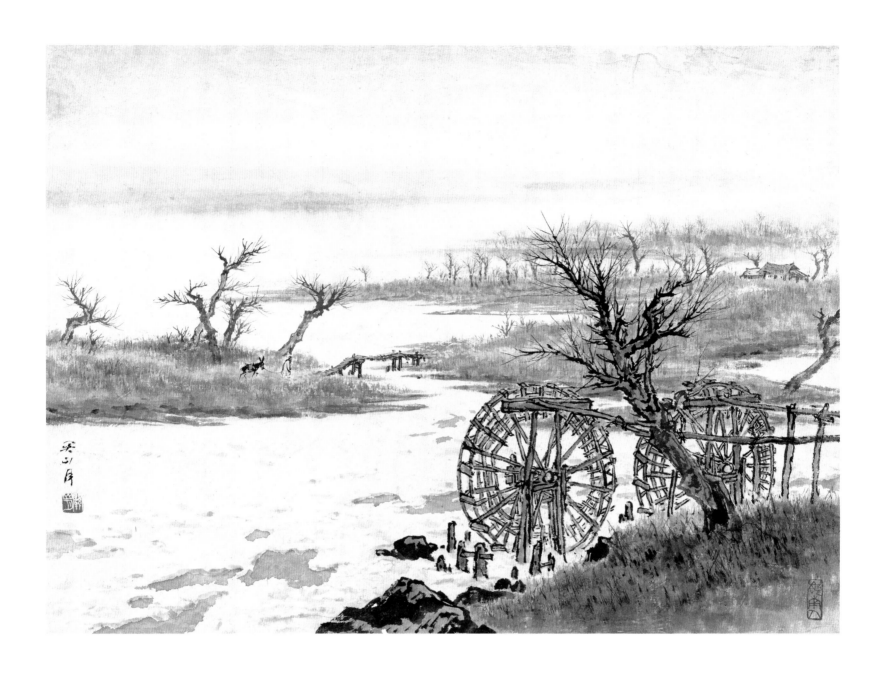

塞外驼铃

1943年
60 cm×45.3 cm
纸本设色
关山月美术馆藏

款识：卅二年秋写于玉门。岭南关山月。

印章：关山月（白文）　岭南人（朱文）
　　　关山无恙月缺重圆（朱文）

题跋：塞上风砂接目黄，骆驼天际阵成行，铃声道尽人间味，
　　　胜彼名山着佛堂。不是僧人便道人，衣冠唐宋物周秦，
　　　囚车五勺天灵盖，辜负风云色色新。大块无言是我
　　　师，陆离生动孰逾之，自从产出山人画，只见山人画
　　　产儿。可笑琴师未解弹，人前争自说无弦，狂禅误尽
　　　佳儿女，更误丹青数百年。生面无须再别开，但从生
　　　处引将来，石涛珂壑何蓝本？触目人生是画材。画道
　　　革新当破雅，民间形式贵求真，境非真处即为幻，俗
　　　到家时自入神。关君山月，有志于画道革新，侧重
　　　画材，酌挹民间生活，而一以写生之法出之，成绩
　　　斐然。近时谈国画者，犹喜作狂禅超妙，实属误人
　　　不浅。余有感于此，率成六绝，不嫌着粪耳。民纪
　　　三十三年岁暮，郭沫若题。

印章：郭沫若（朱文）

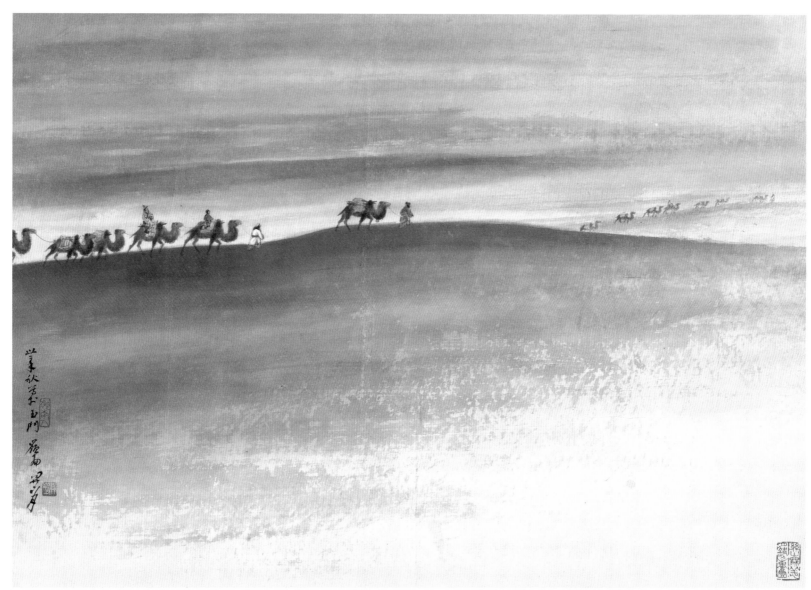

黄河冰桥

1943年
81.8 cm×56 cm
纸本设色
关山月美术馆藏

款识：卅二年岁阑写黄河冰桥于兰州，岭南关山月。

印章：关山月（白文）岭南人（朱文）
　　　关山无恙月缺重圆（朱文）

题款：狐裘卧载锦驼车，酒醒冰髭结乱珠；三尺马鞭装白玉，
　　　雪中画字草军书。铁马渡河风破肉，雪梯攻垒夜平壕。
　　　兽奔鸟散何劳逐，直斩单于衅宝刀。十万貔貅出羽林，
　　　横空杀气结层阴。桑乾沙土初飞雪，未到幽州一丈深。
　　　群胡束手仗天亡，弃甲纵横满战场。雪上急追奔马迹，
　　　官军夜半入辽阳。雪。陆务观雪中忽起从戎之兴戏作。
　　　尹默。

印章：沈（朱文）尹默（白文）

衙裏小戴錦駝車酒醒冰鬚
結馭珠三尺馬鞭裝皇雲軍
畫字草軍書鐵馬渡河風
砲肉雪橇攻墨夜平壕藏
豐鬢寶刀十萬貔貅出羽林
奔馬歇月彷遙直斬單于
橫空殺氣結層陰氣乾
沙土初飛雪卷引幽州一丈
深雜胡束手仗天亡章
甲從攢滿戰場雪上魚
追料馬远官軍夜建文
遼陽雪

陸游觀雪中忠起没戎童
戲作

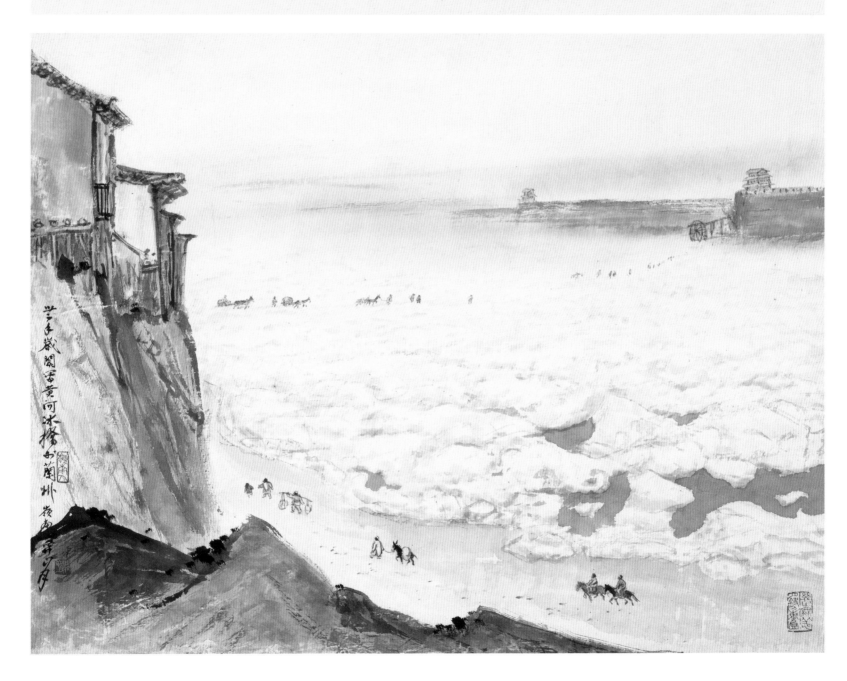

半生幾閱雪黄河冰橋於蘭州癸亥冬于新

城隍庙旁之水磨

1944年
25 cm×31 cm
纸本水墨
关山月美术馆藏

款识：城皇［隍］庙旁之水磨。卅三年九月廿五日于成都北门。
印章：山月（朱文）

孤村流水

1944年
33.6 cm×47.5 cm
纸本水墨
关山月美术馆藏

印章：山月（朱文）

民居写生

1944年
27.3 cm × 36.9 cm
纸本水墨
关山月美术馆藏

印章：山月（朱文）

江船写生

1944年
27.5 cm×32.8 cm
纸本水墨
关山月美术馆藏

印章：关山月（朱文）

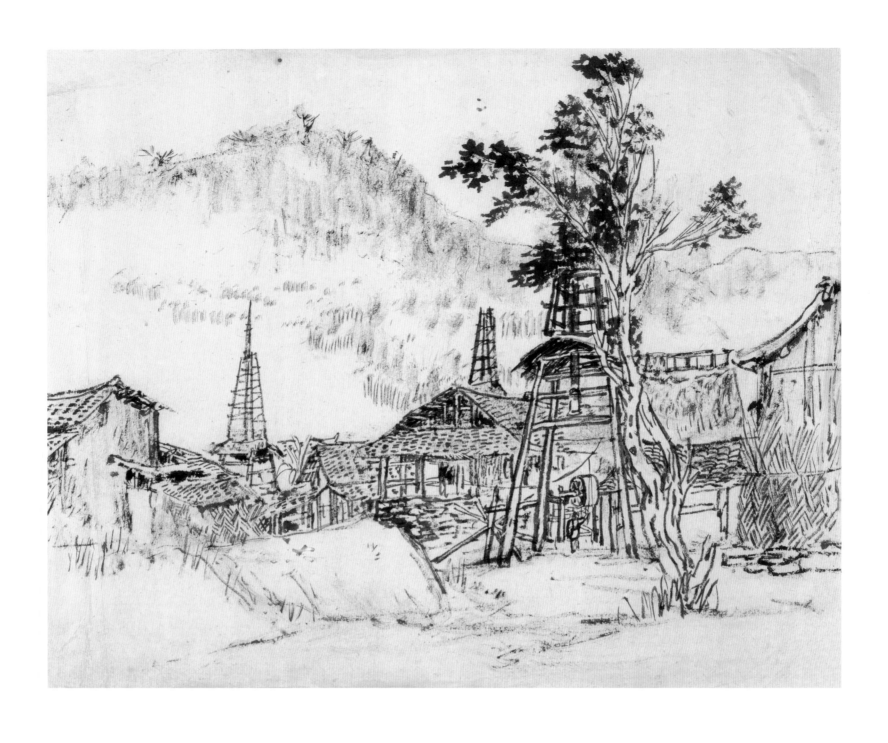

盐井写生之一

1944年
27 cm × 33 cm
纸本水墨
私人藏

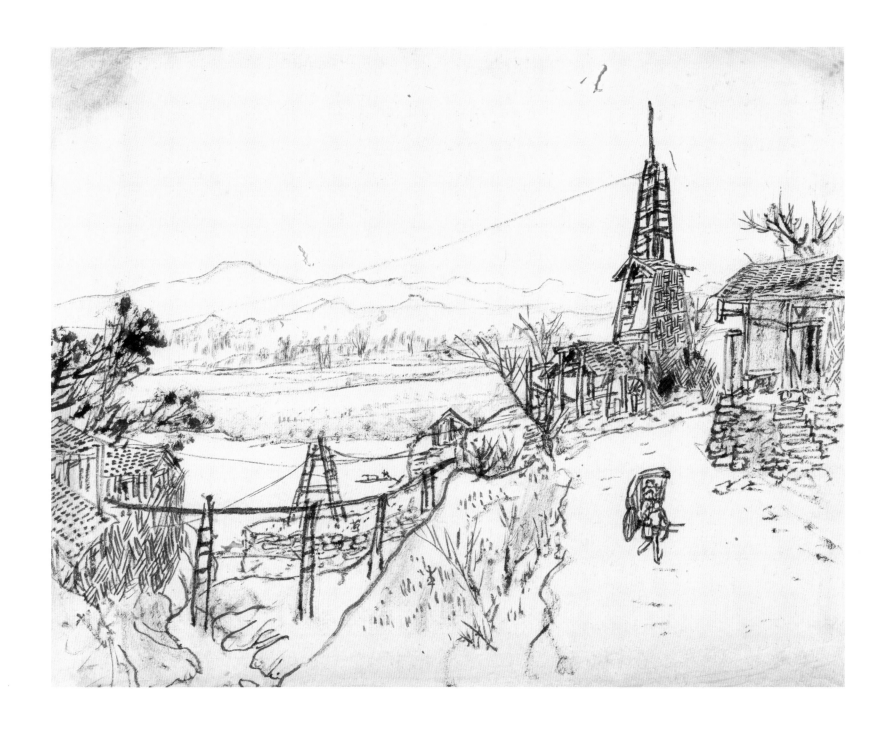

盐井写生之二

1944年
27 cm × 33 cm
纸本水墨
私人藏

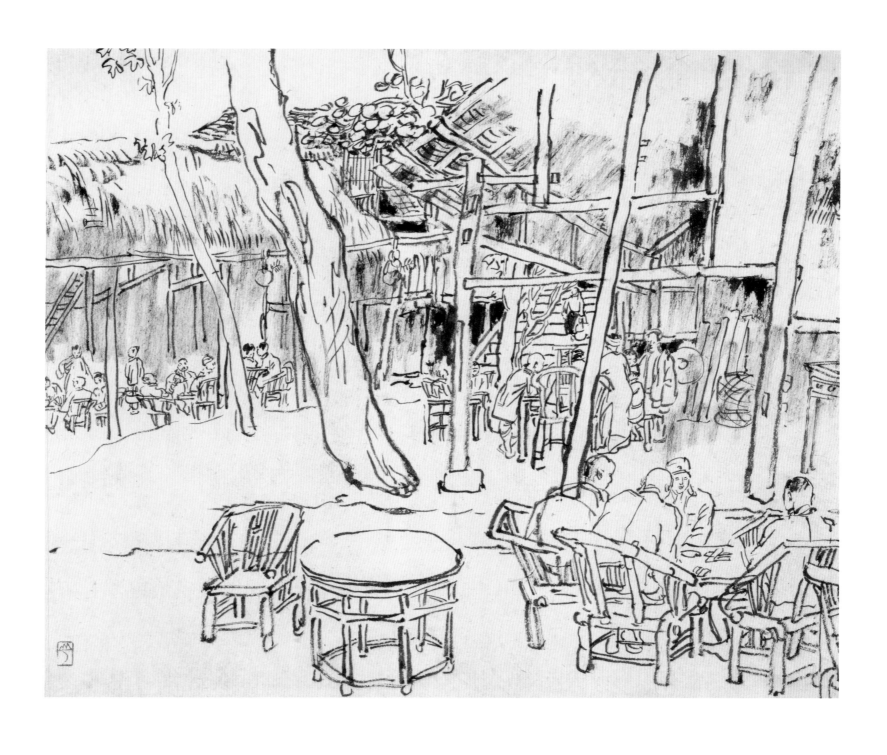

茶馆

1944年

27.8 cm × 32.9 cm

纸本水墨

关山月美术馆藏

印章：山月（朱文）

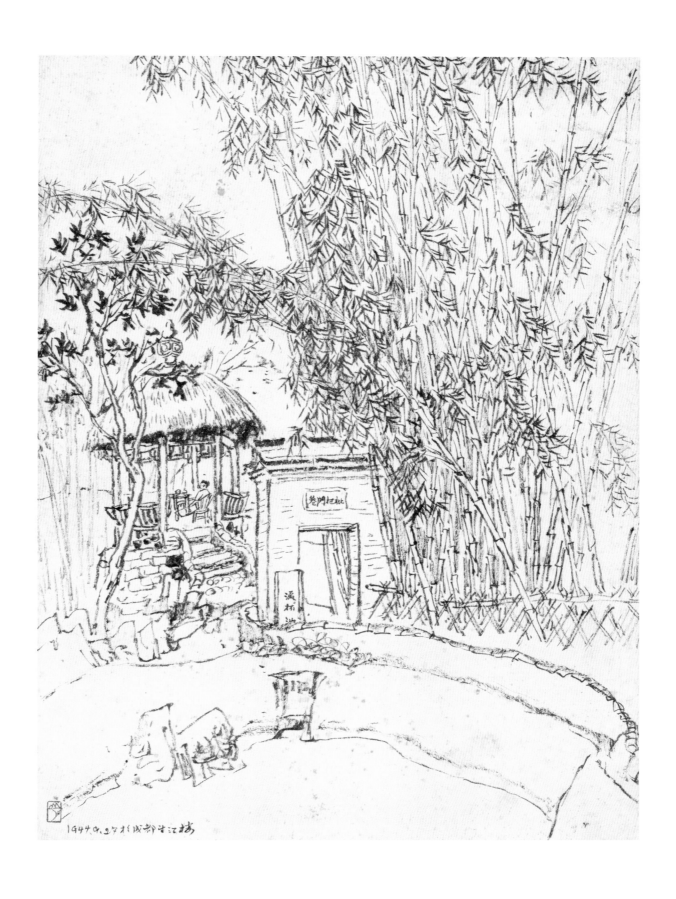

成都望江楼

1944年
37.3 cm×27.6 cm
纸本水墨
关山月美术馆藏

款识：1944.9.27于成都望江楼。
印章：山月（朱文）

林间小楼

1944年
25 cm × 36.5 cm
纸本水墨
关山月美术馆藏

印章：山月（朱文）

村头

1944年
27.5 cm×33 cm
纸本水墨
关山月美术馆藏

印章：山月（朱文）

村景

1944年
27.5 cm × 33 cm
纸本水墨
关山月美术馆藏

印章：山月（朱文）

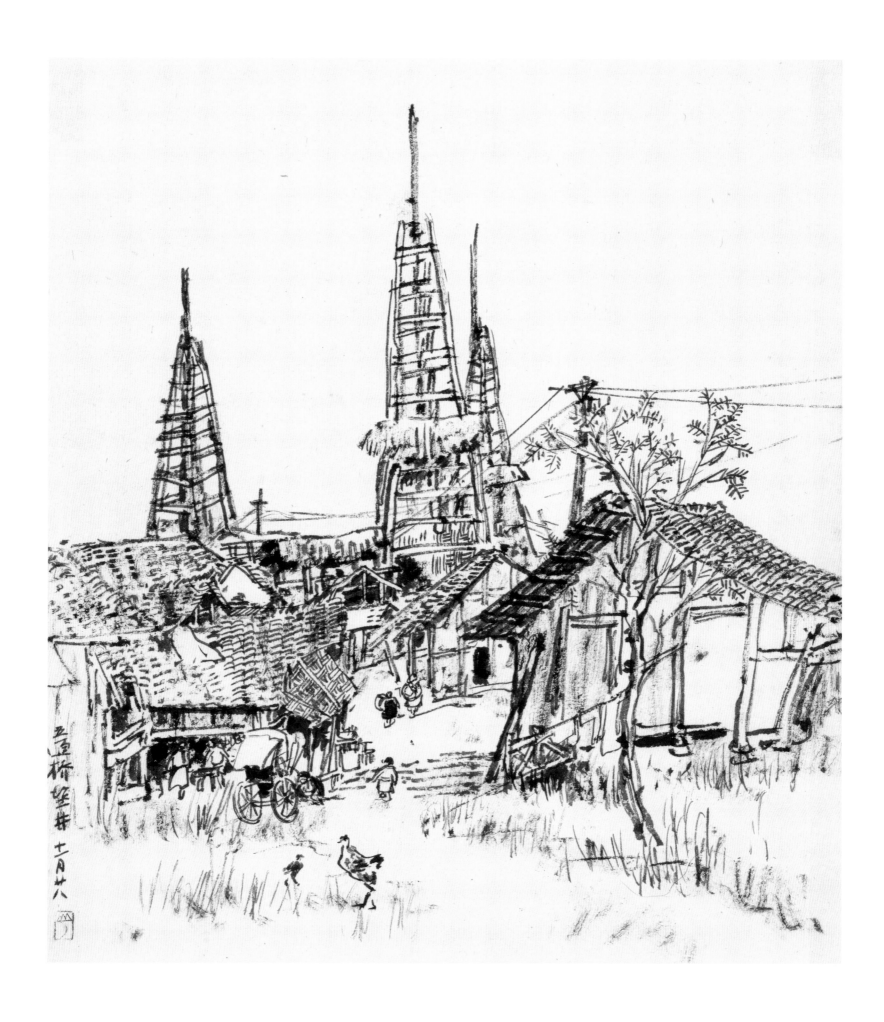

五通桥盐井

1944年
32.8 cm×27.6 cm
纸本水墨
关山月美术馆藏

款识：五通桥盐井，十一月廿八。
印章：山月（朱文）

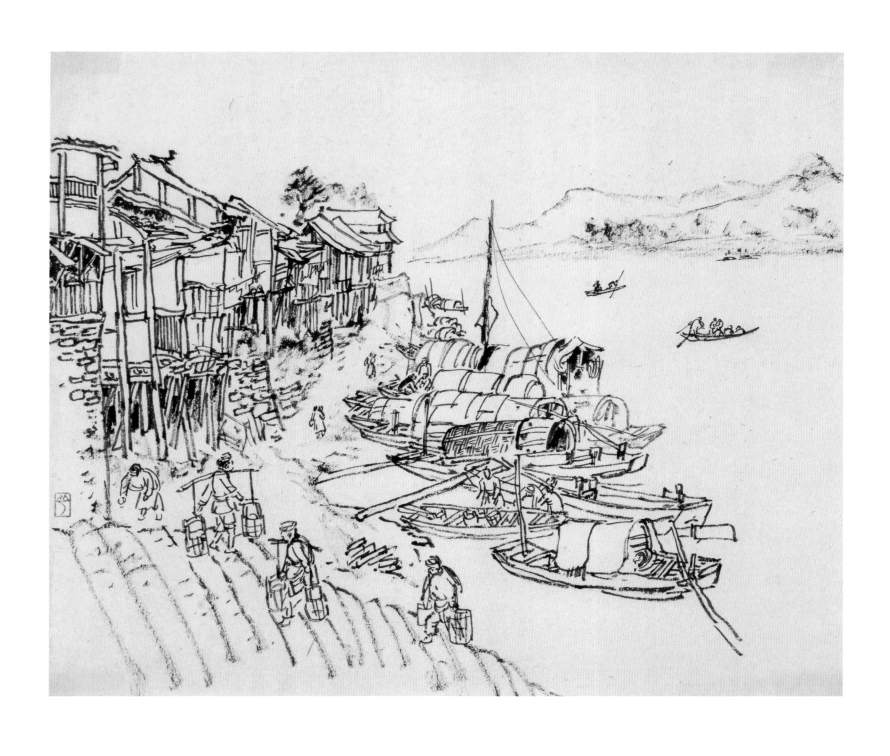

嘉陵码头之二

1944年
27.6 cm × 37.4 cm
纸本水墨
关山月美术馆藏

印章：山月（朱文）

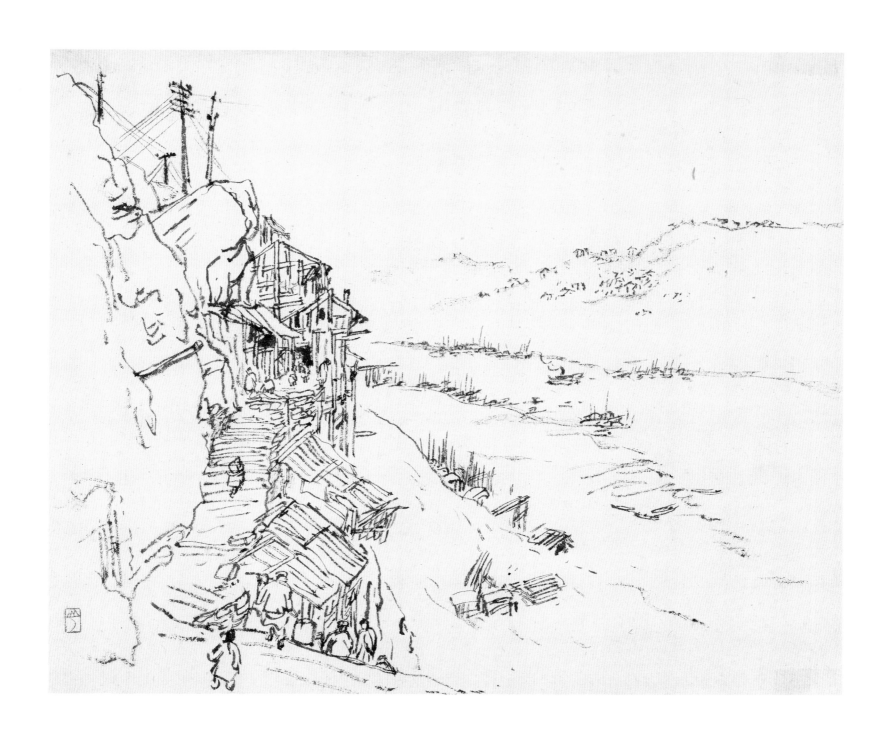

嘉陵江写生

1944年
28 cm×32 cm
纸本水墨
关山月美术馆藏

印章：山月（朱文）

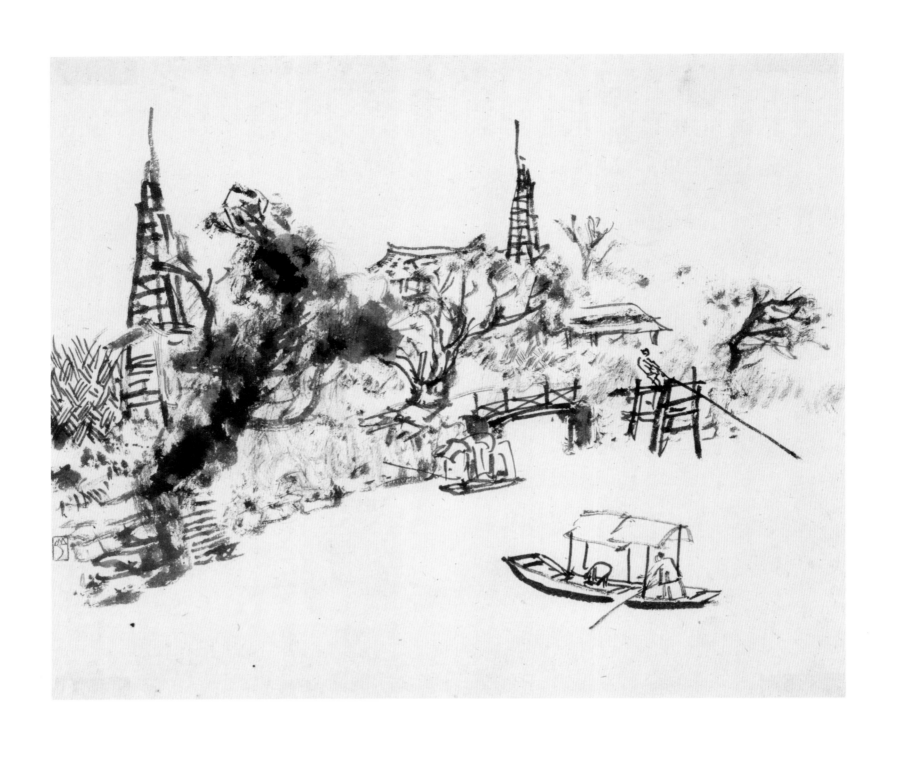

江村归舟之二

1944年
27.5 cm×32.8 cm
纸本水墨
关山月美术馆藏

印章：山月（朱文）

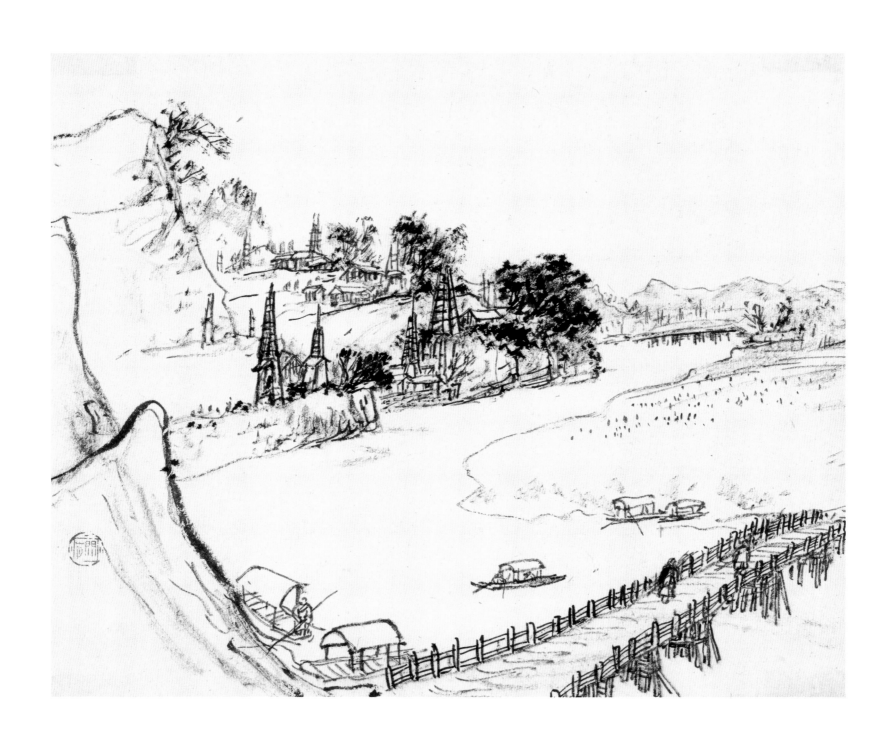

平桥秋水

1944年
27.7 cm×32.7 cm
纸本水墨
关山月美术馆藏

印章：关山月（朱文）

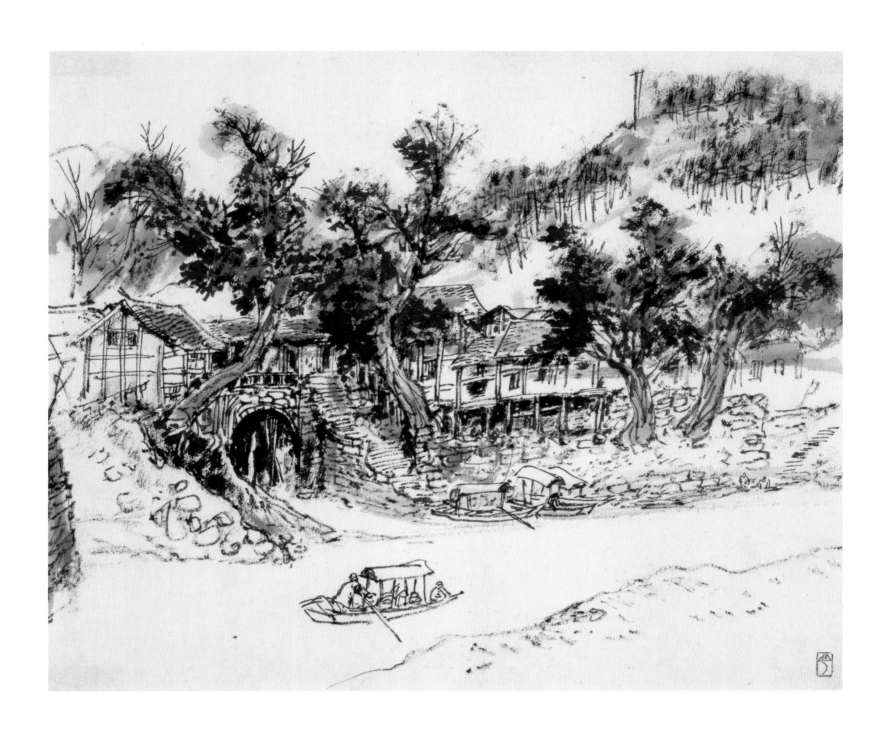

江村归舟之一

1944年
27.5 cm × 32.8 cm
纸本水墨
关山月美术馆藏

印章：山月（朱文）

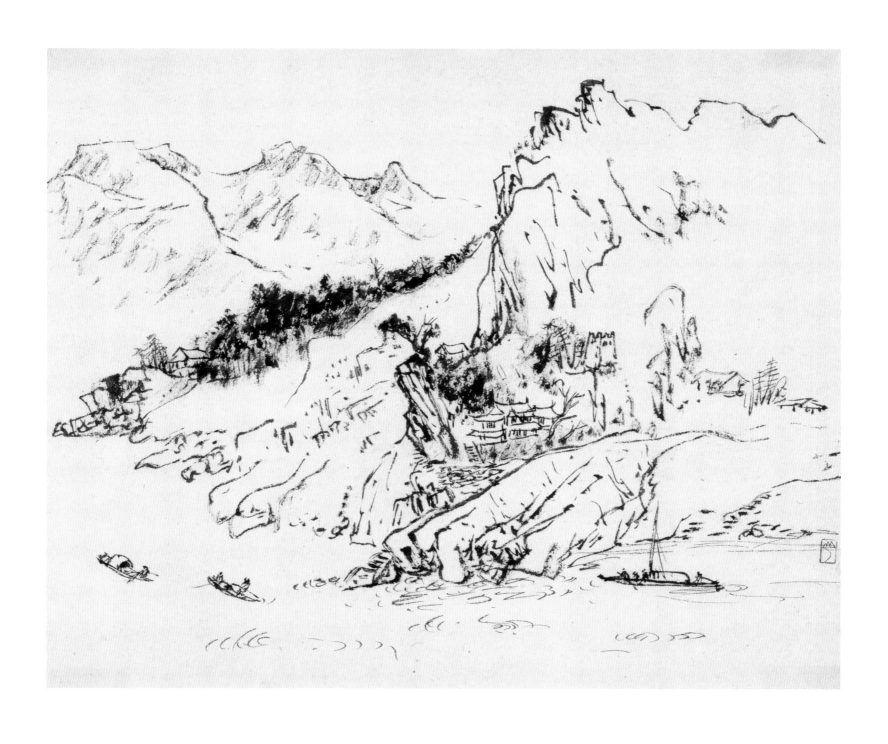

江岸清风

1944年
27.6 cm × 32.6 cm
纸本水墨
关山月美术馆藏

印章：山月（朱文）

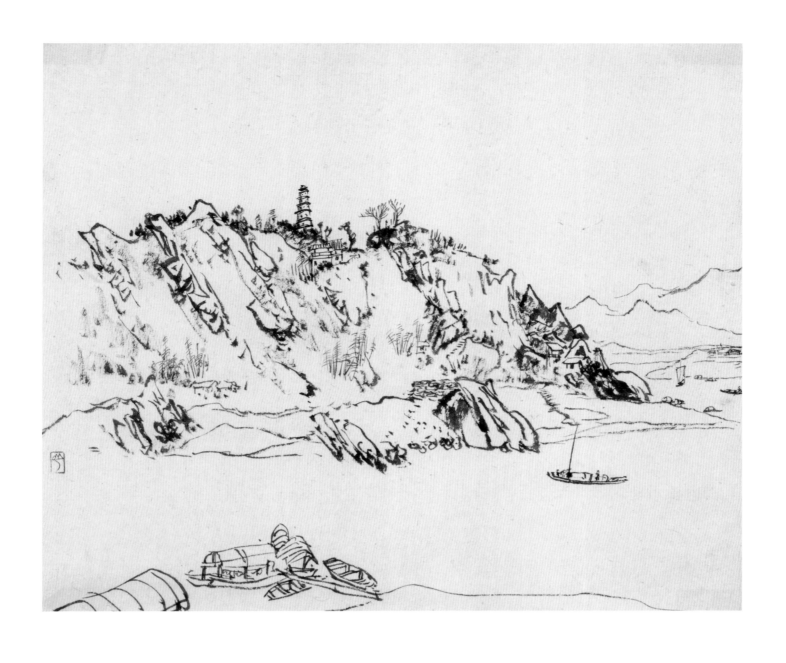

江口

1944年
27.5 cm × 32.9 cm
纸本水墨
关山月美术馆藏

印章：山月（朱文）

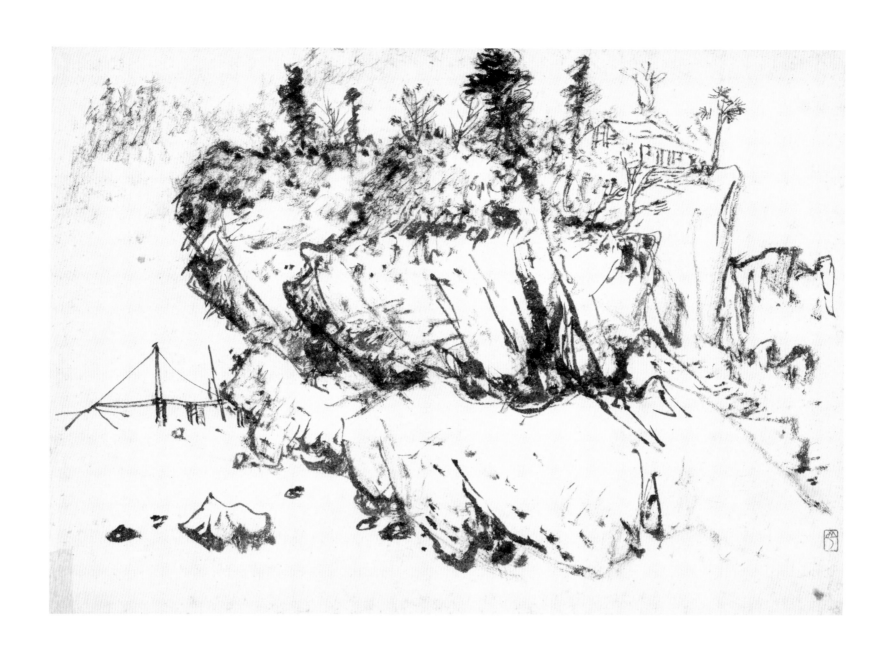

近岸码头

1944年
26 , 8 cm × 33 cm
纸本水墨
关山月美术馆藏

印章：山月（朱文）

岷江小三峡

1944年
27.2 cm × 37.5 cm
纸本水墨
关山月美术馆藏

款识：岷江小三峡。
印章：山月（朱文）

猫儿峡石壁

1944年
27.5 cm × 33 cm
纸本水墨
关山月美术馆藏

款识：猫儿峡石壁。
印章：山月（朱文）

平桥溪水

1944年
28 cm × 33 cm
纸本水墨
关山月美术馆藏

印章：山月（朱文）

清嶂石窟

1944年
27.5 cm × 37 cm
纸本水墨
关山月美术馆藏

印章：关山月（朱文）

山城近岸

1944年
27.8 cm×32.8 cm
纸本水墨
关山月美术馆藏

款识：宜宾。
印章：山月（朱文）

平芜客帆

1944年
28.4cm×33cm
纸本水墨
关山月美术馆藏

印章：山月（朱文）

山城外望

1944年
27.7 cm×33 cm
纸本水墨
关山月美术馆藏

印章：山月（朱文）

山枕青山

1944年
27.5 cm × 33.2 cm
纸本水墨
关山月美术馆藏

印章：山月（朱文） 关山月（朱文）

山田江浦

1944年
28 cm × 33 cm
纸本水墨
关山月美术馆藏

印章：山月（朱文）

山城远眺

1944年
27.7 cm × 32.6 cm
纸本水墨
关山月美术馆藏

印章：关山月（朱文）

水村

1944年
25.6 cm×36.3 cm
纸本水墨
关山月美术馆藏

印章：山月（朱文）

水村之二

1944年
25.6 cm×35.1 cm
纸本水墨
关山月美术馆藏

印章：山月（朱文）

晚归舟

1944年
27.5 cm × 37.2 cm
纸本水墨
关山月美术馆藏

印章：山月（朱文）

农夫归樵

1944年
27.8 cm×32.4 cm
纸本水墨
关山月美术馆藏

印章：山月（朱文）

船过深浦

1944年
27.5 cm × 33 cm
纸本水墨
关山月美术馆藏

印章：山月（朱文）

停桡水湄

1944年
25 . 3 cm × 36 cm
纸本水墨
关山月美术馆藏

印章：山月（朱文）

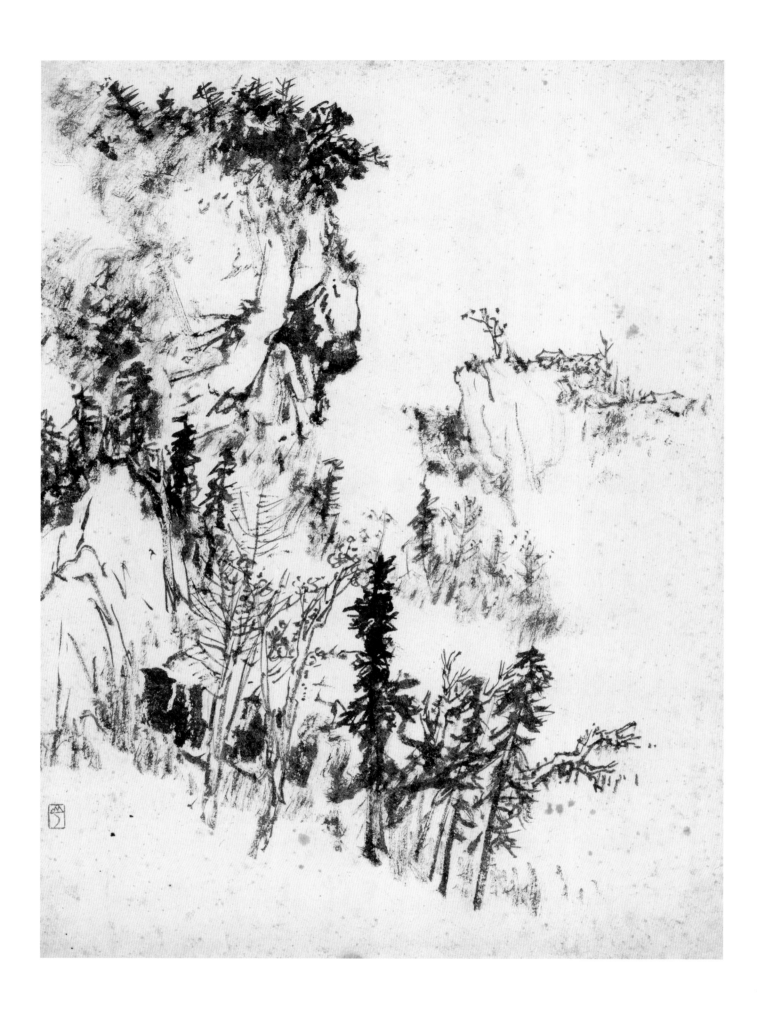

危峰晚树

1944年
37.2 cm×27 cm
纸本水墨
关山月美术馆藏

印章：山月（朱文）

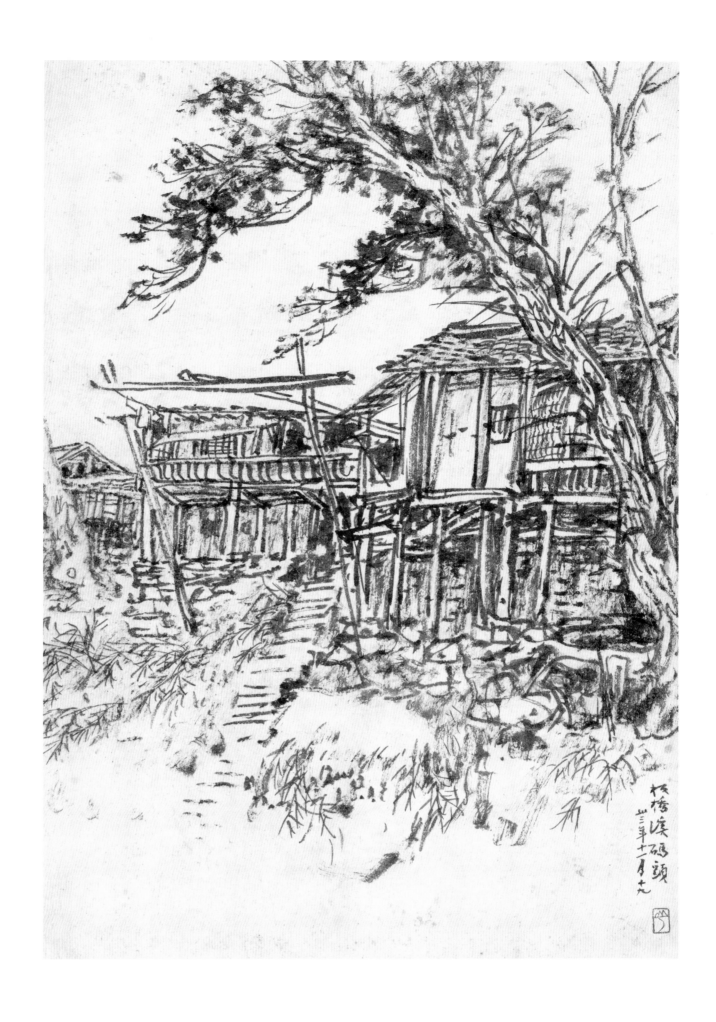

板桥溪码头

1944年
36.5 cm×25 cm
纸本水墨
关山月美术馆藏

款识：板桥溪码头。卅三年十一月十九。
印章：山月（朱文）

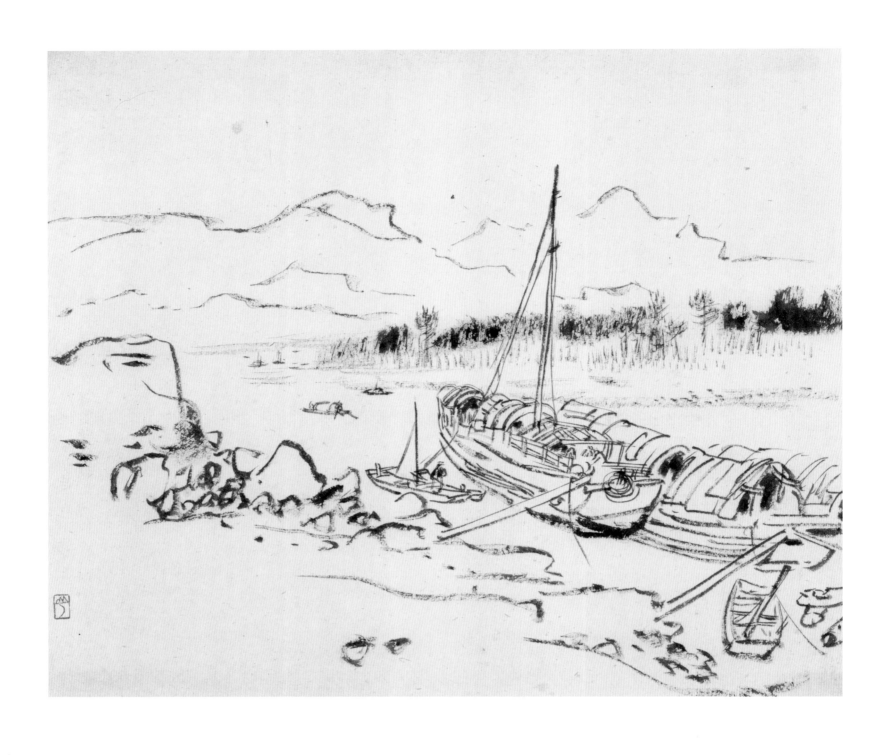

滩头泊船

1944年
27.5 cm × 32.8 cm
纸本水墨
关山月美术馆藏

印章：山月（朱文）

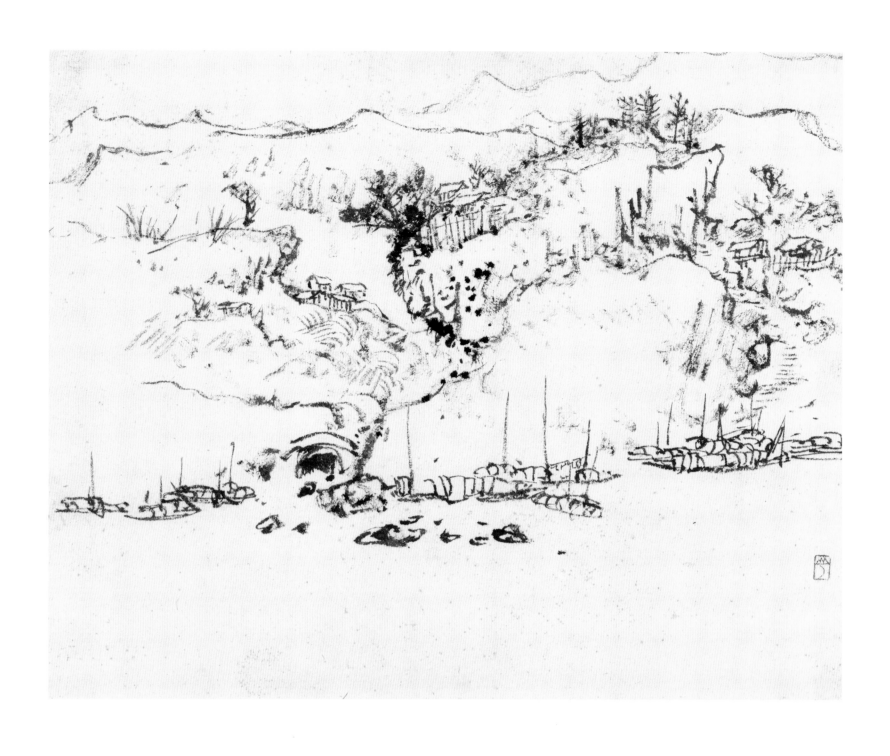

晚峰归舟

1944年
27.5 cm × 33 cm
纸本水墨
关山月美术馆藏

印章：山月（朱文）

行舟之二

1944年

27.5 cm × 33 cm

纸本水墨

关山月美术馆藏

印章：山月（朱文）

五通桥之二

1944年
27.6 cm × 33 cm
纸本水墨
关山月美术馆藏

款识：五通桥之二。
印章：山月（朱文）

五通桥写生

1944年
27.5 cm × 32.8 cm
纸本水墨
关山月美术馆藏

款识：五通桥。十一月廿八日。
印章：山月（朱文）

万福桥

1944年
27.5 cm × 32.6 cm
纸本水墨
关山月美术馆藏

款识：万福桥。
印章：关山月（朱文）山月（朱文）

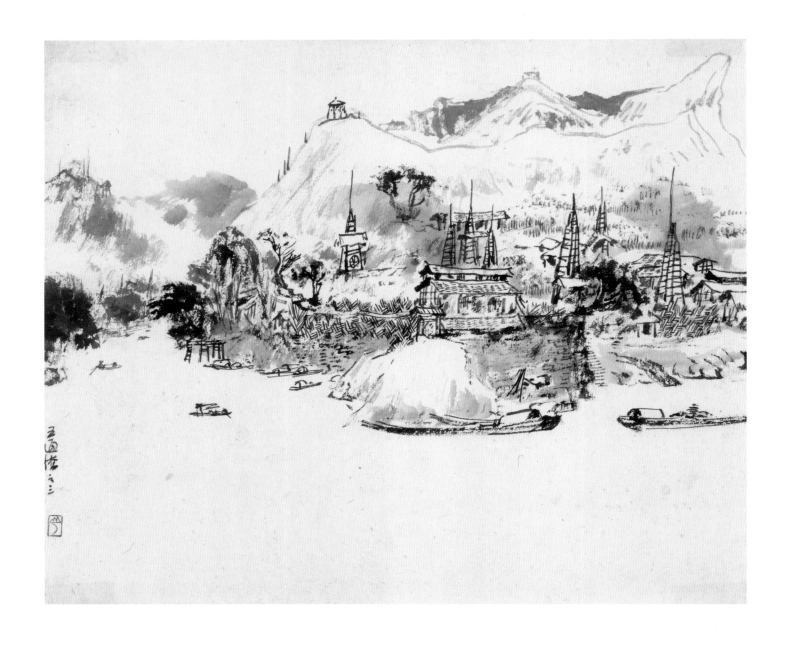

五通桥之三

1944年
27.8 cm × 32.7 cm
纸本水墨
关山月美术馆藏

款识：五通桥之三。
印章：山月（朱文）

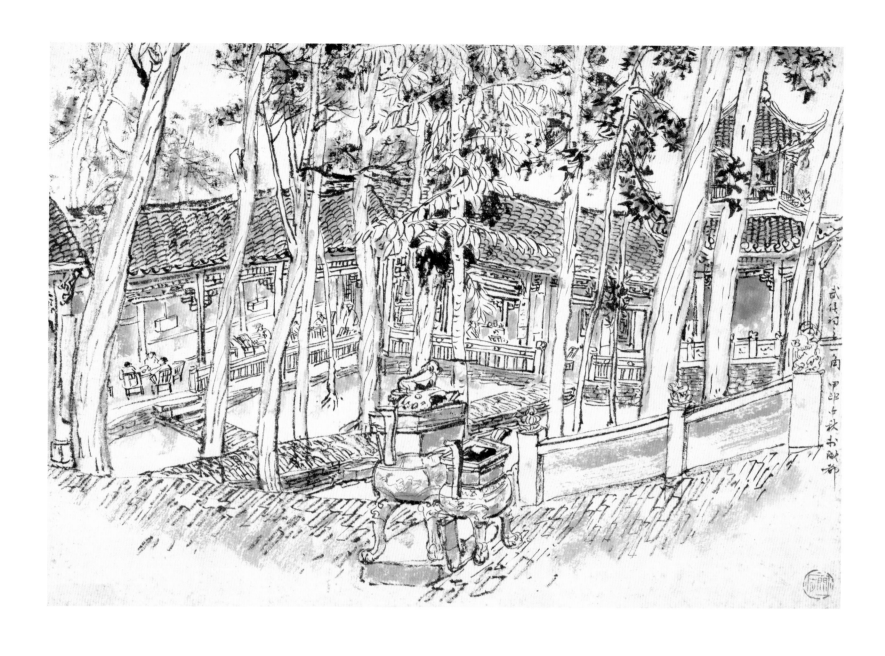

武侯祠一角

1944年
27.6 cm × 37.4 cm
纸本水墨

款识：武侯祠之一角，甲申中秋于成都。
印章：关山月（朱文）

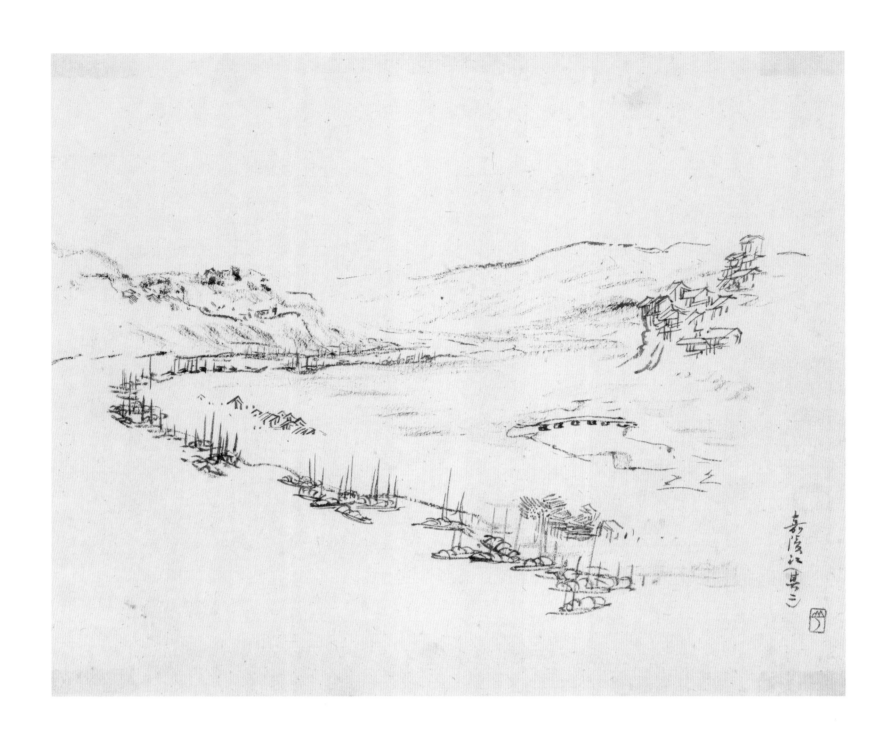

嘉陵江其二

1944年
27.6 cm×32.6 cm
纸本水墨
关山月美术馆藏

款识：嘉陵江（其二）。
印章：山月（朱文）

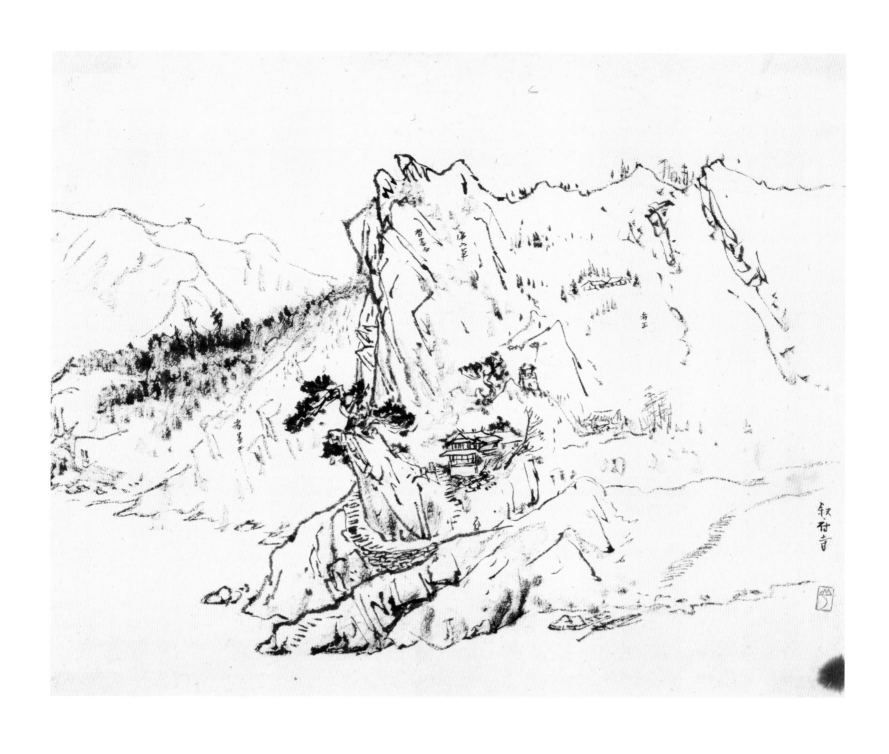

叙府寺写生

1944年
27.5 cm×32.6 cm
纸本水墨
关山月美术馆藏

款识：叙府寺。
印章：山月（朱文）

小三峡王爷庙

1944年
37.2 cm×27.5 cm
纸本水墨
关山月美术馆藏

款识：小三峡之王爷庙。
印章：山月（朱文）

武侯祠之鼓楼

1944年
37.5 cm×27.5 cm
纸本水墨

款识：武侯祠之鼓楼，甲申中秋于成都。
印章：山月（朱文）

薛涛井

1944年
27.3 cm×37.4 cm
纸本水墨
关山月美术馆藏

款识：1944.9.27于成都望江楼。
印章：山月（朱文）

江城泊舟

1944年
26.8 cm × 33 cm
纸本水墨
关山月美术馆藏

印章：山月（朱文）

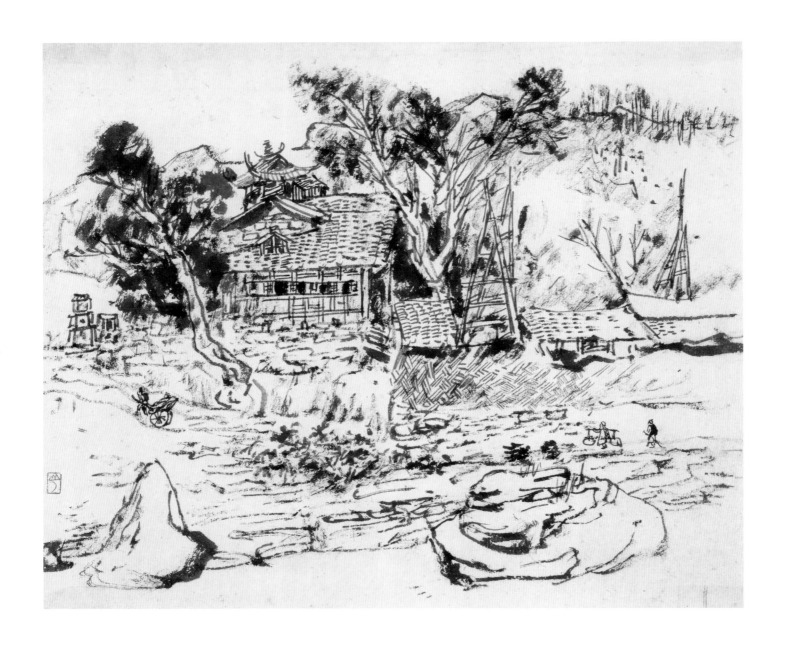

野寺

1944年
23.8 cm × 28.1 cm
纸本水墨
关山月美术馆藏

印章：山月（朱文）

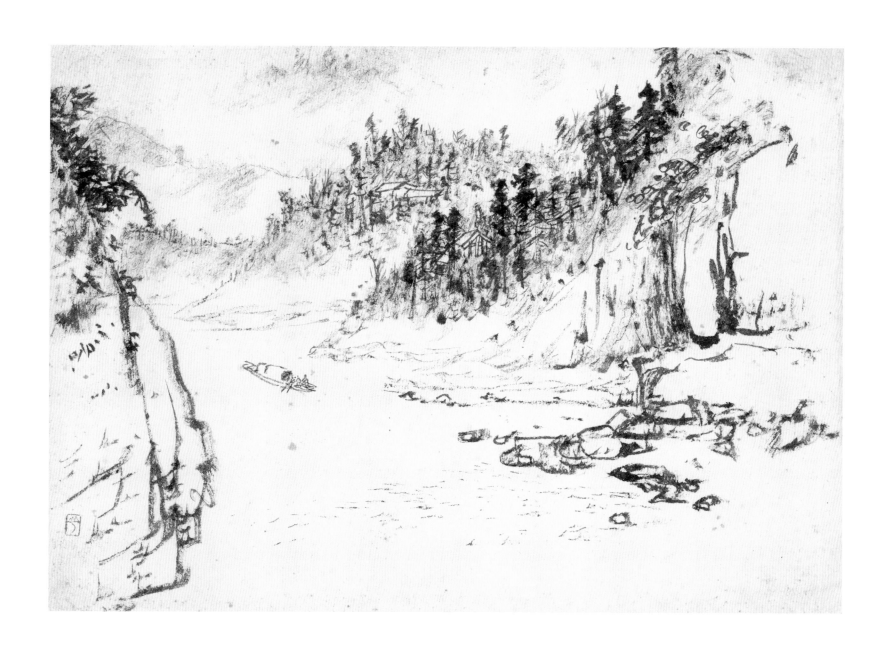

四川写生之一

1944年
28 cm × 33 cm
纸本水墨
私人藏

印章：山月（朱文）

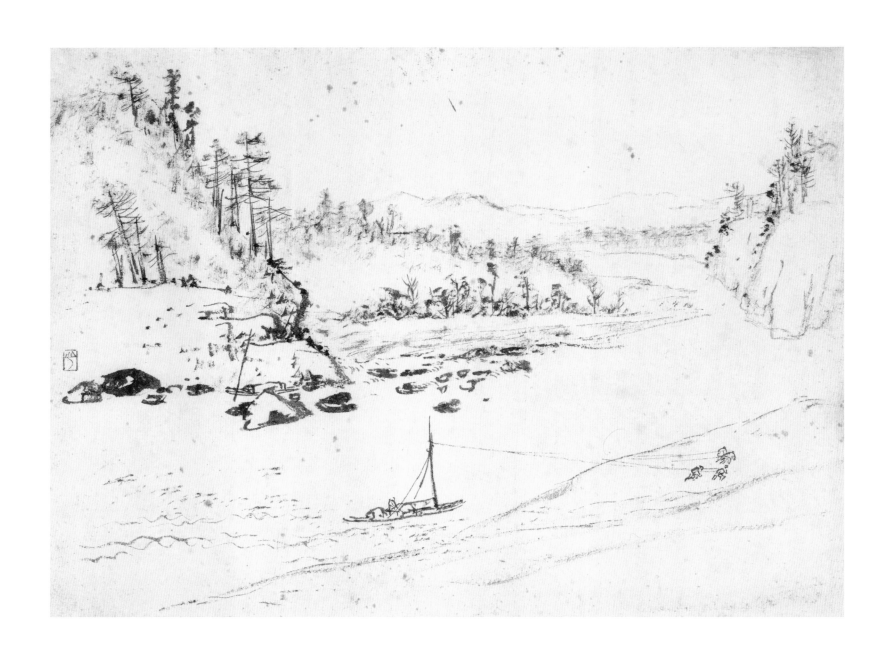

四川写生之三

1944年
28 cm × 33 cm
纸本水墨
私人藏

印章：山月（朱文）

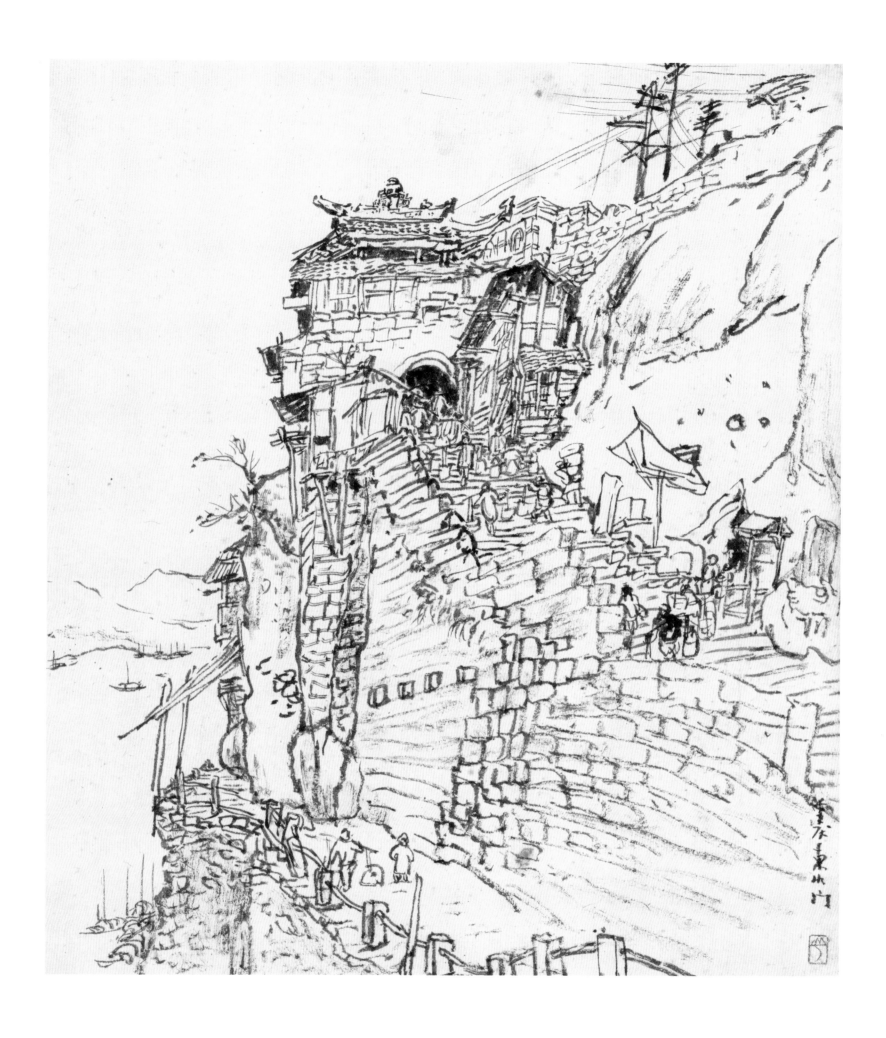

重庆东水门

1944年
33 cm×27.6 cm
纸本水墨
关山月美术馆藏

款识：重庆东水门。
印章：山月（朱文）

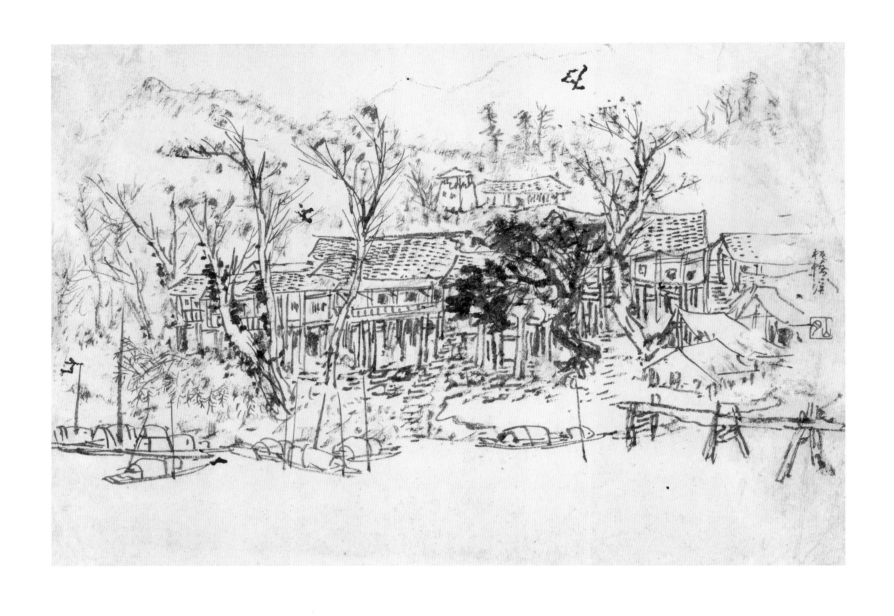

四川写生之二

1944年
28 cm × 33 cm
纸本水墨
私人藏

款识：板桥溪。
印章：山月（朱文）

四川写生之四

1944年
28 cm × 33 cm
纸本水墨
私人藏

印章：山月（朱文）

黄河冰封

1944年
33 cm×42.5 cm
纸本设色
关山月美术馆藏

款识：岭南关山月。
印章：关山月（白文）岭南人（朱文）

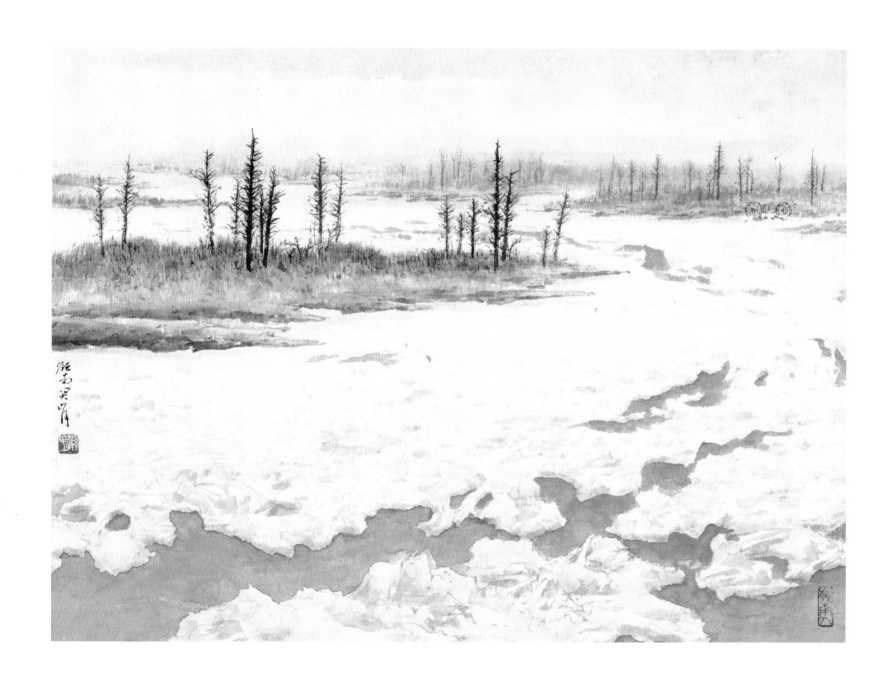

渭江水磨

1944年
34 cm × 48 cm
纸本设色
关山月美术馆藏

款识：山月。
印章：关山月（白文）　岭南人（朱文）

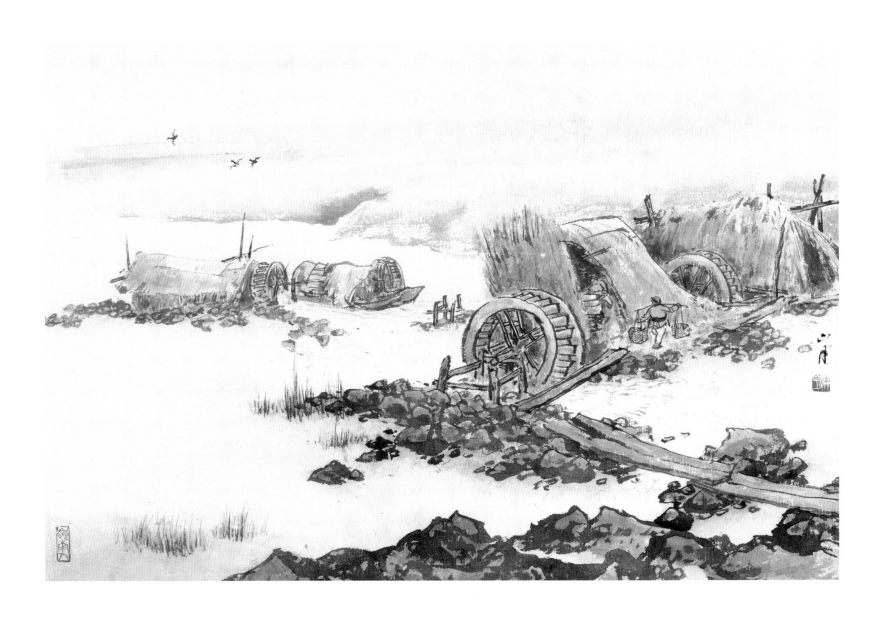

西南速写之六

1943年
28 cm × 33 cm
纸本水墨
关山月美术馆藏

印章：山月（朱文）

西南写生之二

1944年
33 cm × 44 cm
纸本设色
关山月美术馆藏

款识：岭南关山月。
印章：关（白文）山月（朱文）

西北写生

1944年
34 cm×45 cm
纸本设色
关山月美术馆藏

款识：岭南关山月。
印章：关山月（朱文）

西北写生（二）之四十七

1943年
25 cm×31 cm
纸本水墨
私人藏

印章：山月（朱文）

祁连跃马

1944年
30.5 cm×41.8 cm
纸本设色
关山月美术馆藏

款识：岭南关山月。
印章：山月（朱文）

北国牧歌

1944年
46.8 cm×55.4 cm
纸本设色
关山月美术馆藏

款识：山月画。
印章：关山月印（白文）

祁连山上

1944年
41.8 cm × 30.5 cm
纸本设色
关山月美术馆藏

印章：关（白文）山月（朱文）

祁连牧居

1944年
33 cm×41 cm
纸本设色
关山月美术馆藏
印章：关山月（朱文） 岭南布衣（白文）

祁连山麓

1944年
30 cm×41.2 cm
纸本设色
关山月美术馆藏

款识：山月。
印章：关（白文）山月（朱文）

祁连山麓之二

1944年
111 cm×40.5 cm
纸本设色
关山月美术馆藏

款识：岭南关山月。
印章：关山月印（白文）

祁连山下

1944年
40.8 cm×53 cm
纸本设色
关山月美术馆藏

款识：甲申关山月于酒泉。
印章：岭南人（朱文）

驼运晚憩

1944年
33.6 cm×47.5 cm
纸本设色
关山月美术馆藏

款识：关山月。
印章：关山月（白文）

青海塔尔寺庙会之二

1944年
47.6 cm×58 cm
纸本设色
关山月美术馆藏

款识：卅三年初春于青海塔尔寺写生。岭南关山月。
印章：关山月（白文）岭南人（朱文）
　　　关山无恙月缺重圆（朱文）

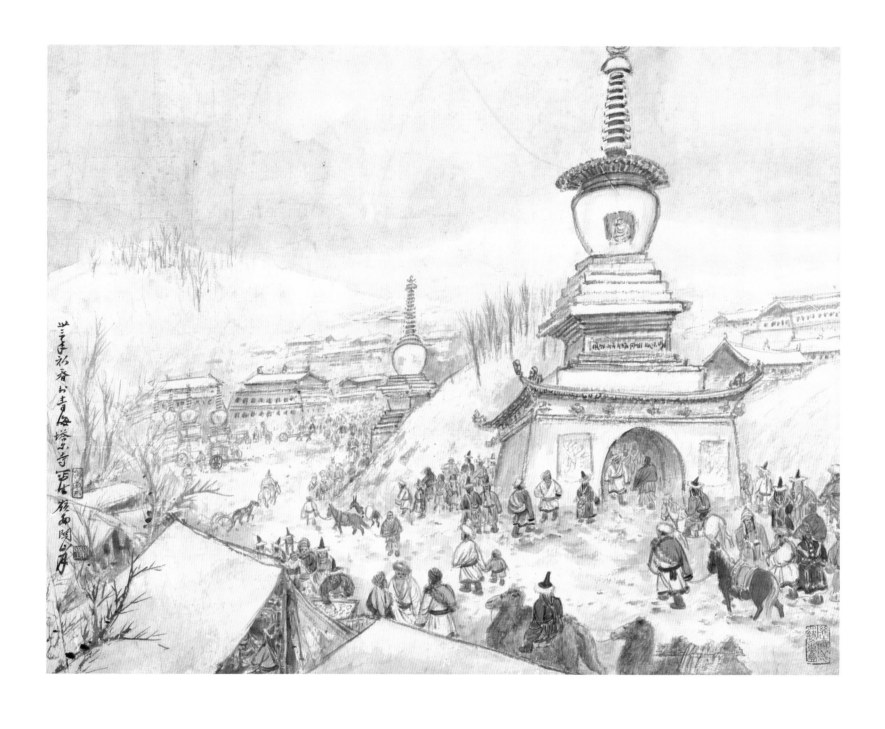

小桥流水

1944年
33 cm × 40.5 cm
纸本设色
关山月美术馆藏

款识：岭南关山月。
印章：山月（朱文）

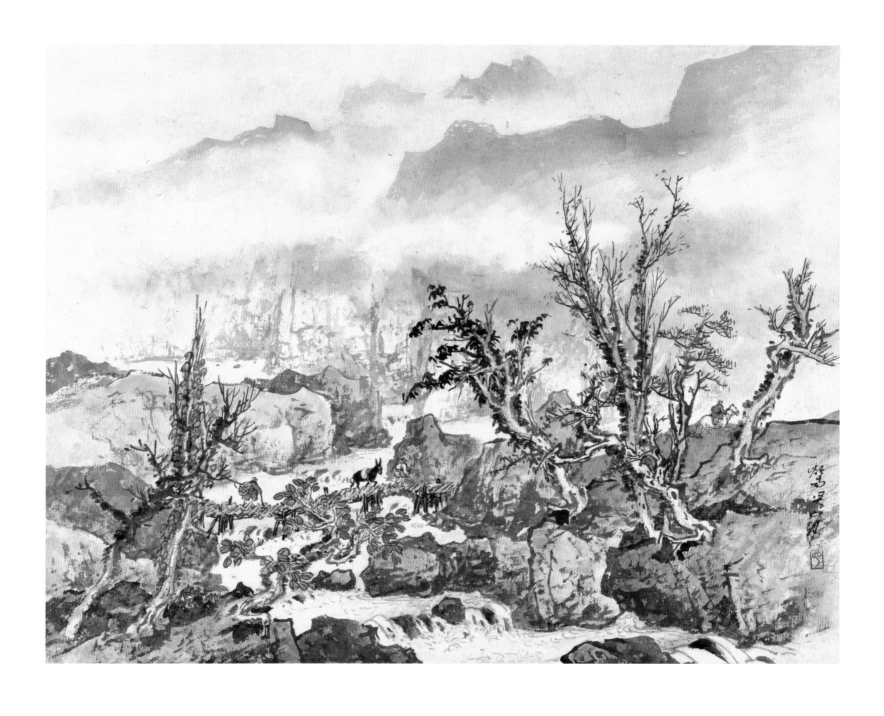

渔家

1944年
32.7cm×44cm
纸本设色
关山月美术馆藏

印章：山月（朱文）

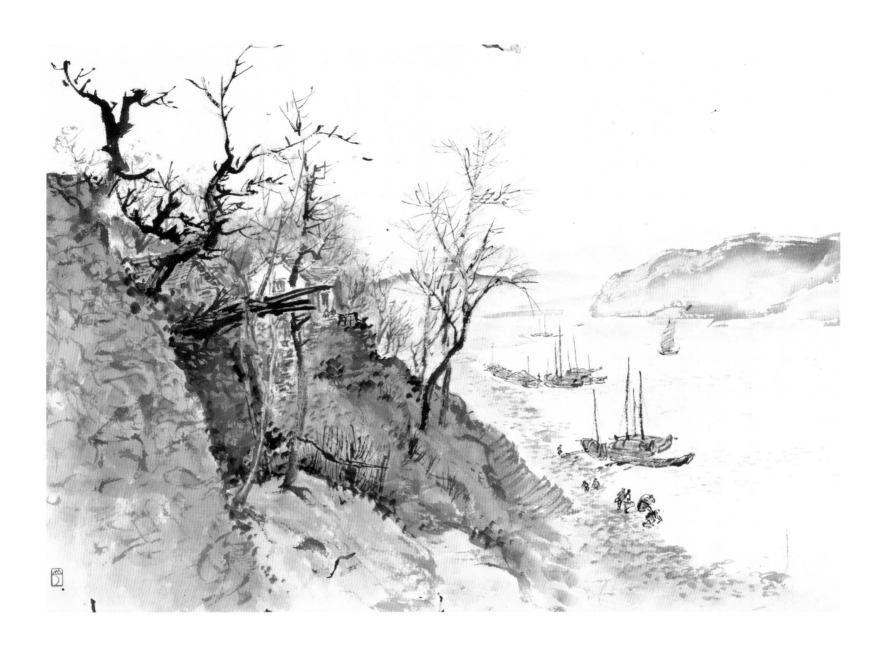

秋溪木筏

1944年
96.5 cm×45.5 cm
纸本设色
关山月美术馆藏

款识：卅三年春，岭南关山月客成都。
印章：关山月（朱文） 关山无恙月缺重圆（朱文）

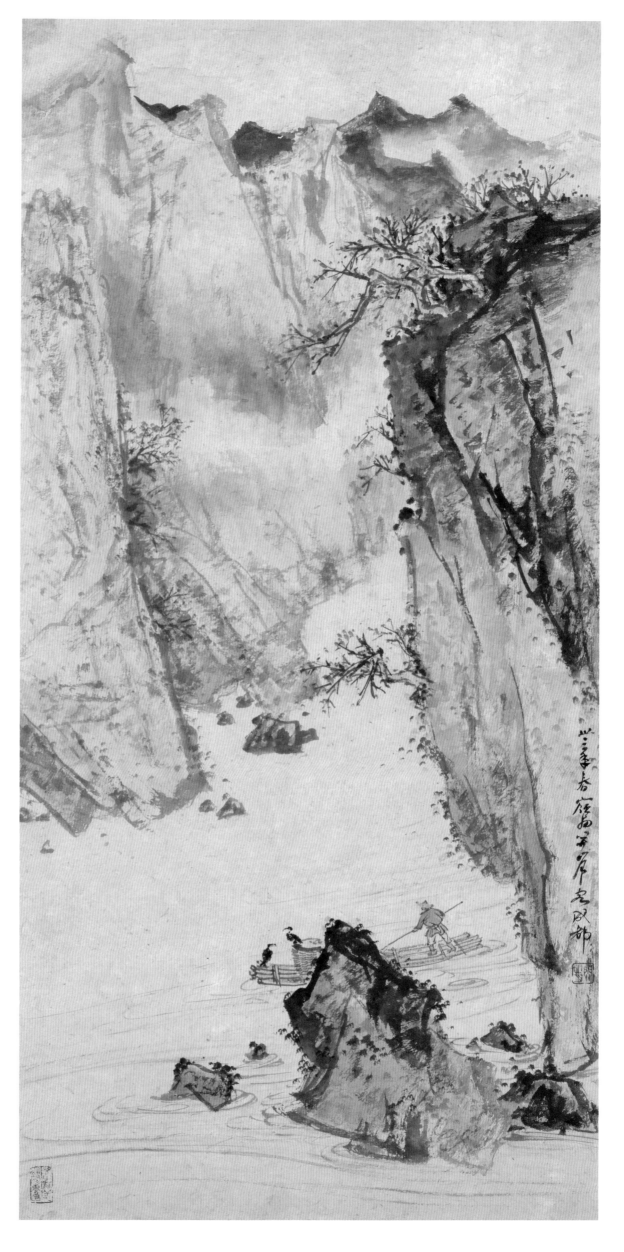

嘉陵江夜泊

1944年
36 cm × 46.8 cm
纸本设色
关山月美术馆藏

款识：山月。
印章：岭南人（朱文）

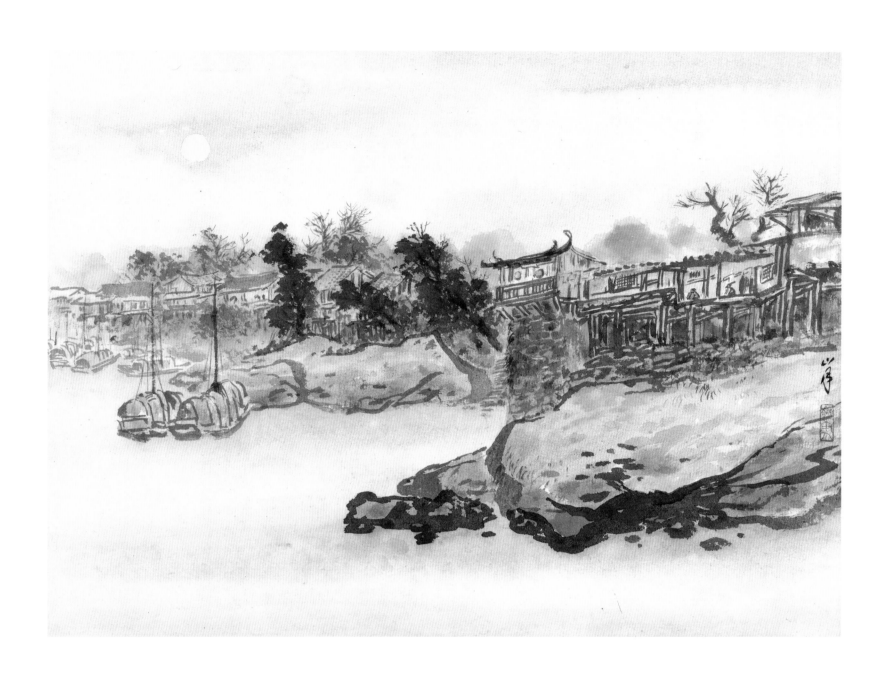

嘉陵江岸

1944年
28.2 cm×33.2 cm
纸本水墨
关山月美术馆藏

印章：山月（朱文）

嘉陵江畔

1944年
36 cm×46.8 cm
纸本设色
关山月美术馆藏

款识：岭南关山月。
印章：关山月（白文）

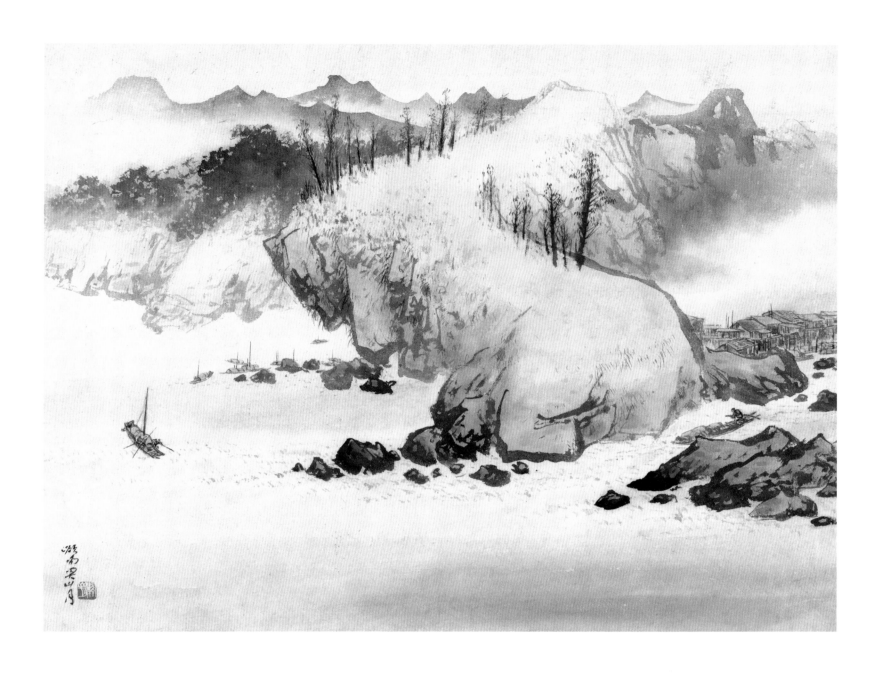

西南速写之一

1944年
28 cm × 33 cm
纸本水墨
关山月美术馆藏

款识：其一
印章：山月（朱文）

嘉陵江码头

1944年
35 cm × 46.5 cm
纸本设色
关山月美术馆藏

款识：嘉陵码头，岭南关山月。
印章：关（白文）山月（朱文）岭南人（朱文）

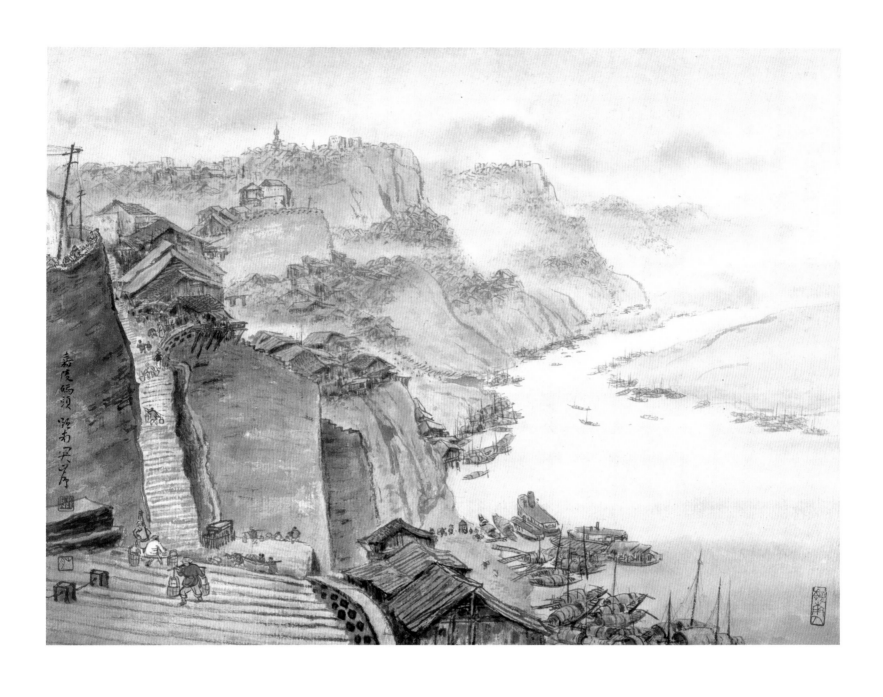

嘉陵碼頭 江南吳光宇

西南速写之二

1944年
28 cm × 33 cm
纸本水墨
关山月美术馆藏

印章：山月（朱文）

雾重庆

1944年
35 cm × 46.5 cm
纸本设色
关山月美术馆藏

印章：关山月（白文）

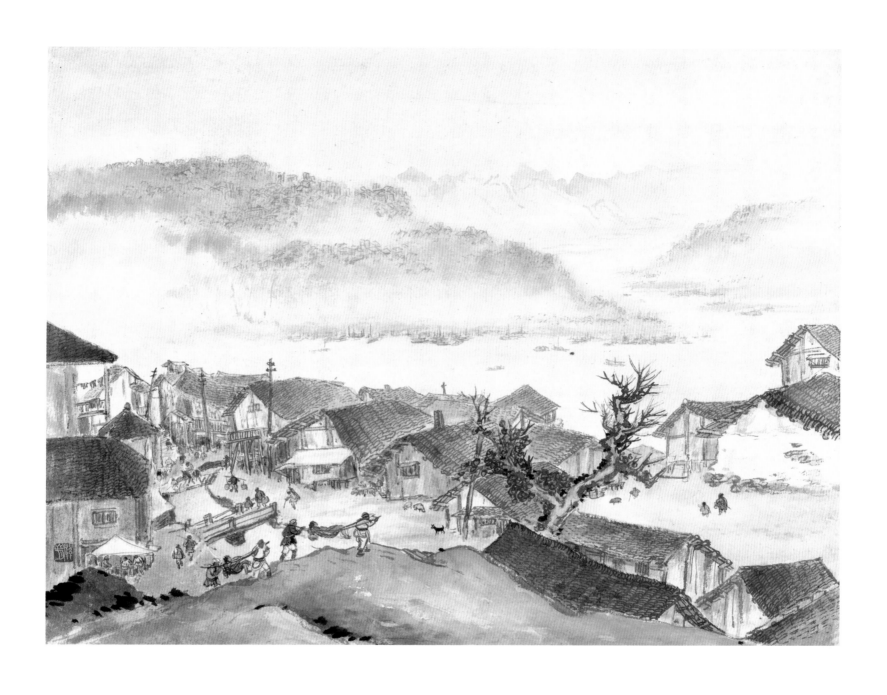

西南速写之七

1944年
28 cm×33 cm
纸本水墨
关山月美术馆藏

印章：山月（朱文）

盐井

1944年
36 cm×47 cm
纸本设色
关山月美术馆藏

印章：关山月（白文）

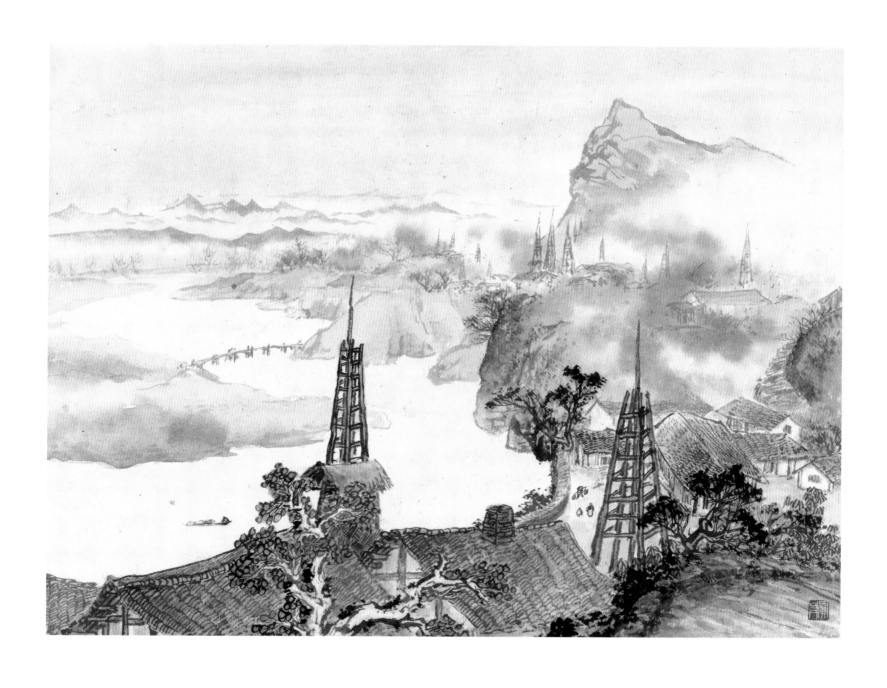

翠峰虚阁图

1944年

37.1 cm×27.5 cm

纸本水墨

关山月美术馆藏

印章：山月（朱文）

蜀都写生

1944年

47.5 cm×33.5 cm

纸本设色

关山月美术馆藏

款识：关山月。

印章：关山月（白文） 岭南人（朱文）

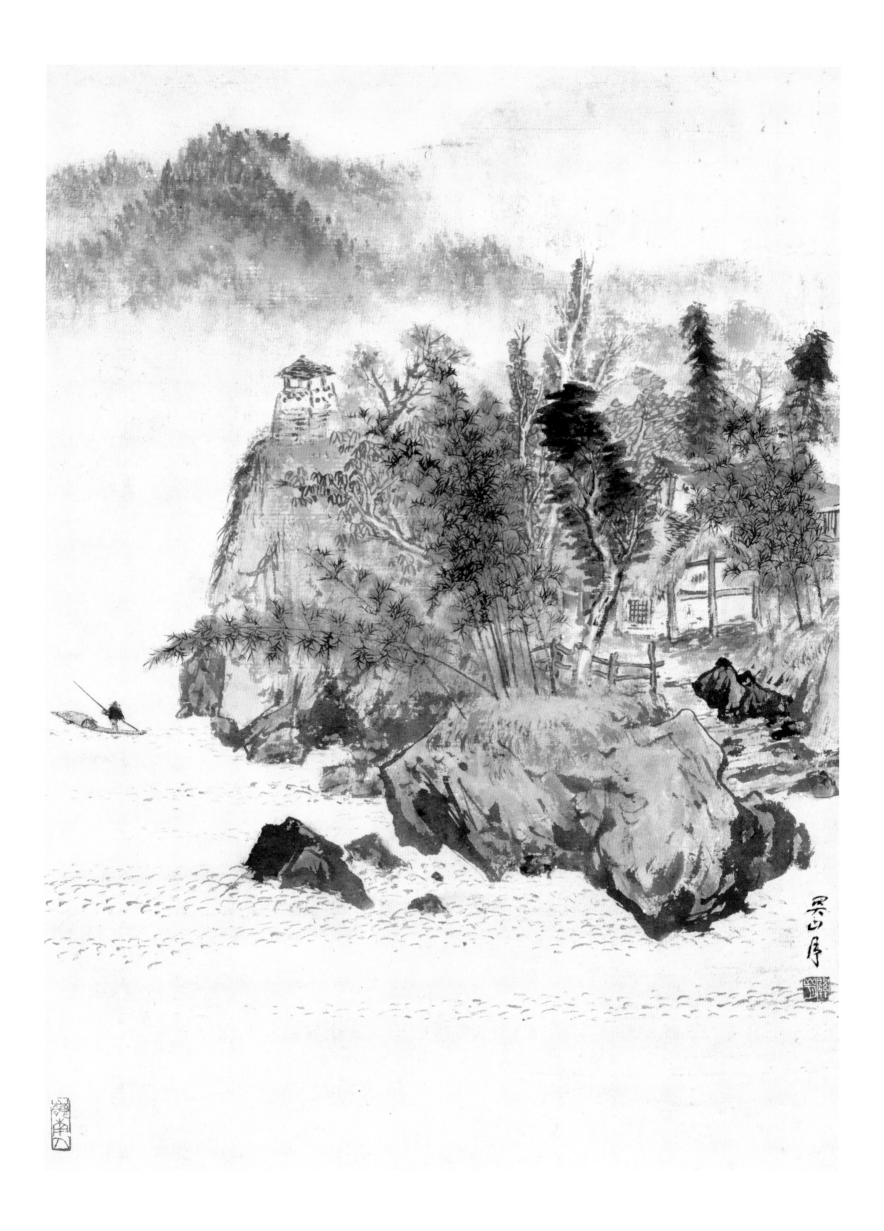

干柏树

1944年
27.6 cm × 32.6 cm
纸本水墨
关山月美术馆藏

款识：干柏树。
印章：山月（朱文）

西南写生之一

1944年
33.5 cm × 47 cm
纸本设色
关山月美术馆藏

款识：岭南关山月。
印章：关山月（白文）

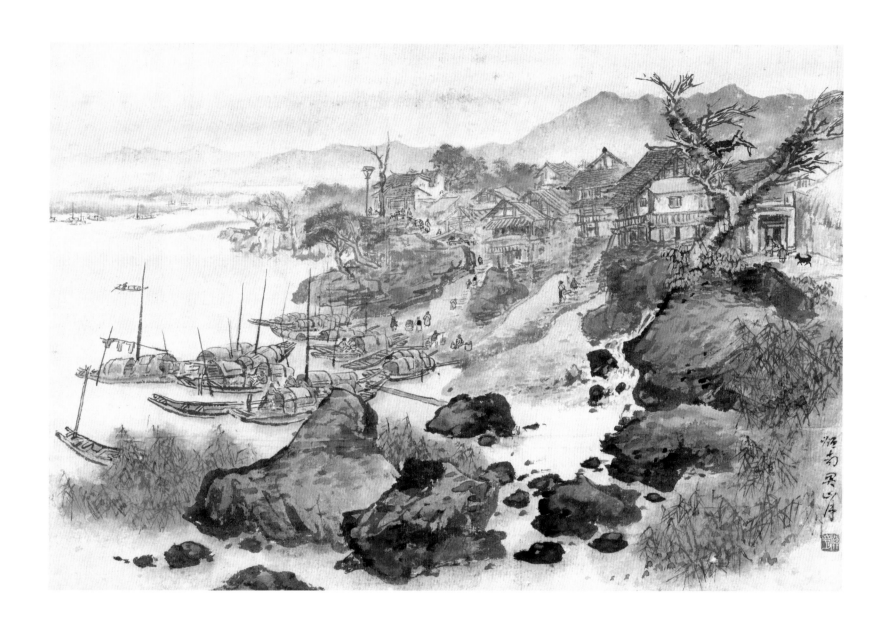

盐井写生

1944年
27.8 cm × 33 cm
纸本水墨
关山月美术馆藏

印章：山月（朱文）

犍为盐井

1944年
36.3 cm × 47.5 cm
纸本设色
关山月美术馆藏

款识：犍为盐井。卅三年秋，岭南关山月。

印章：关山月（白文）

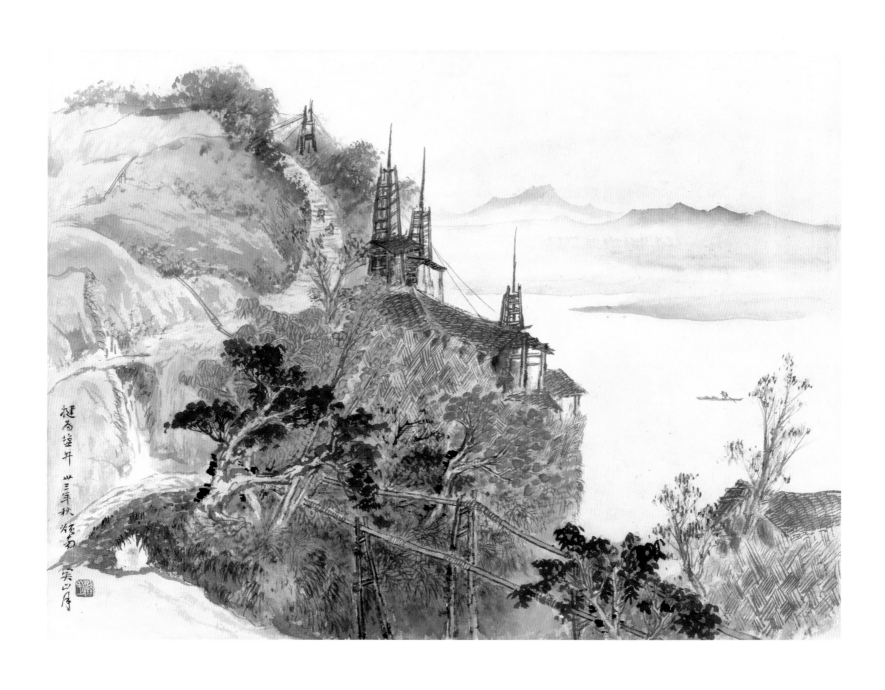

西南速写之十

1942年
27 cm × 32 cm
纸本水墨
关山月美术馆藏

印章：山月（朱文）

村前

1944年
35.2 cm × 44.8 cm
纸本设色
关山月美术馆藏

款识：关山月。
印章：岭南人（朱文）

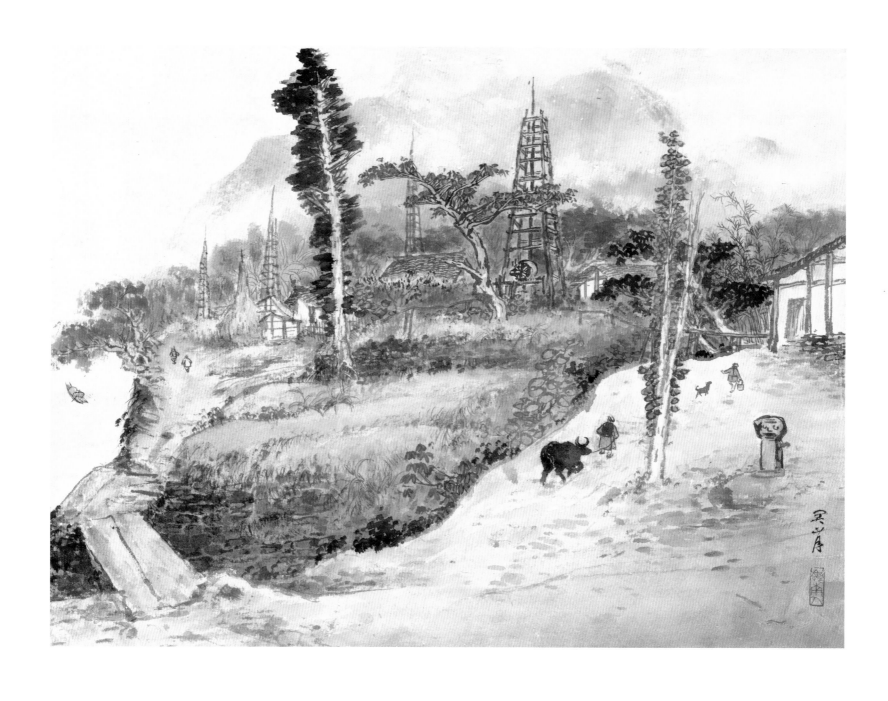

纸本设色
关山月美术馆藏

款识：岭南关山月。
印章：关山月（白文）

归途

1944年
35.9 cm×47.3 cm
纸本设色
关山月美术馆藏

款识：岭南关山月。
印章：关山月（白文）

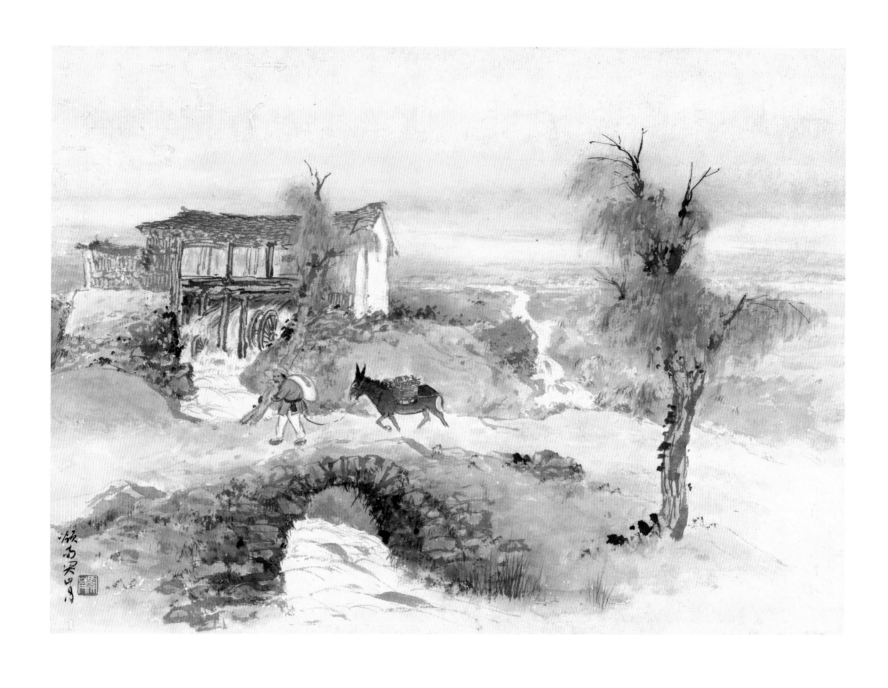

祁连放牧图

20世纪40年代
40 cm×53 cm
纸本设色
广东省博物院藏

款识：关山月。
印章：岭南人（朱文）

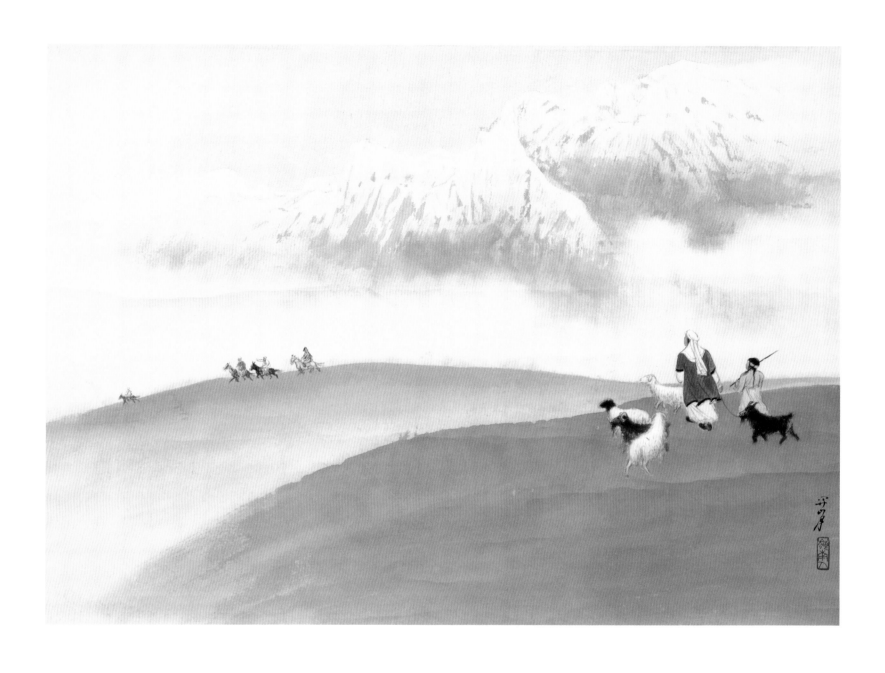

蜀都渔筏

1944年
111.5 cm×40.5 cm
纸本设色
关山月美术馆藏

款识：岭南关山月客蜀郡。
印章：关山月（朱文）岭南布衣（白文）
　　　积健为雄（朱文）

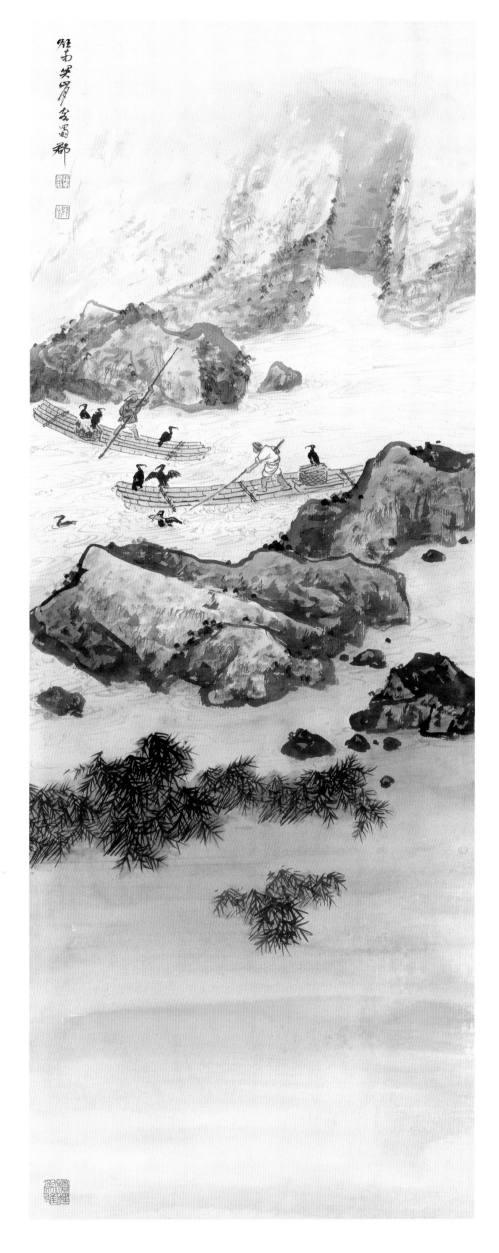

渔村晚照

1944年
112 cm × 41 cm
纸本设色
关山月美术馆藏

款识：岭南关山月。
印章：山月（白文） 关山无恙明月常圆（白文）

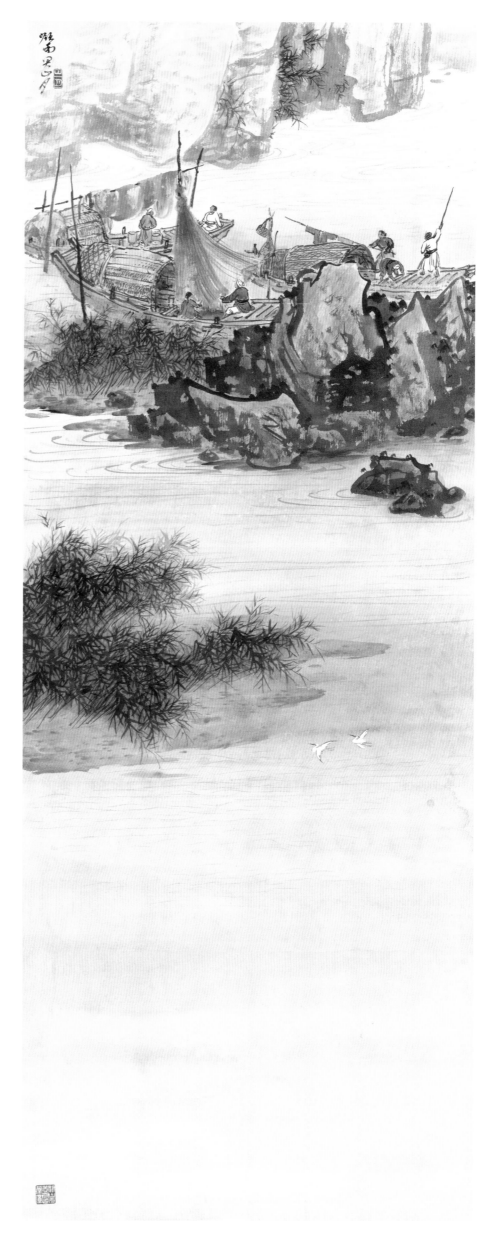

铁索桥

1944年
33.5 cm×43 cm
纸本设色
关山月美术馆藏

款识：关山月。
印章：山月（朱文）

雷电波涛

1944年
82 cm×35 cm
纸本设色
关山月美术馆藏

款识：甲申，关山月。
印章：岭南人（朱文）

新开的公路

1945年
35.5 cm × 45 cm
纸本设色
关山月美术馆藏

款识：岭南关山月。
印章：关山无恙（白文）

西北写生之二十七

1943年
25 cm×31 cm
纸本
私人藏

印章：关山月（朱文）

嘉峪关

1943年
25 cm×31 cm
纸本
私人藏

款识：嘉峪关。
印章：关（朱文）山月（朱文）

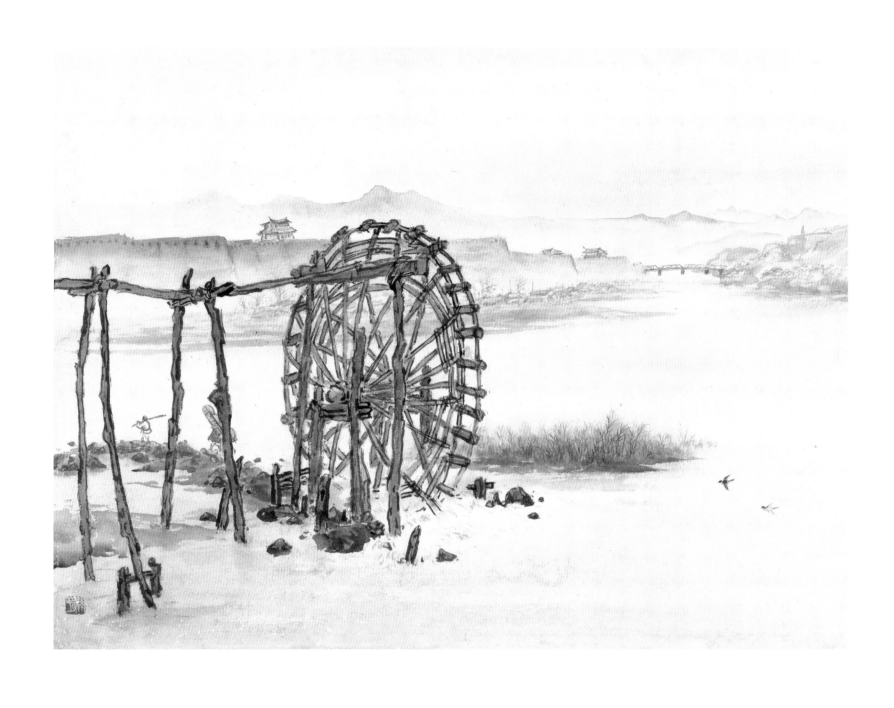

水车

1945年
35.4 cm×45 cm
纸本设色
关山月美术馆藏

印章：关山月（白文）

山城一角

1945年
35 cm×48.5 cm
纸本设色
关山月美术馆藏

款识：岭南关山月。
印章：关山月（白文） 岭南人（朱文）

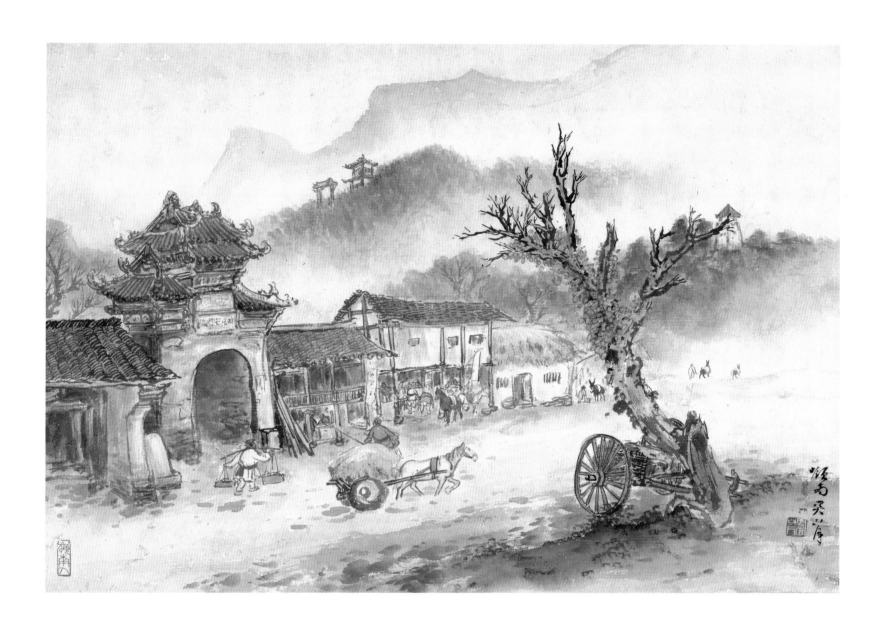

雪塔

1945年

31.3 cm×44.3 cm

纸本设色

关山月美术馆藏

款识：卅四年岁阑，岭南关山月。

印章：关山月（朱文）岭南布衣（白文）

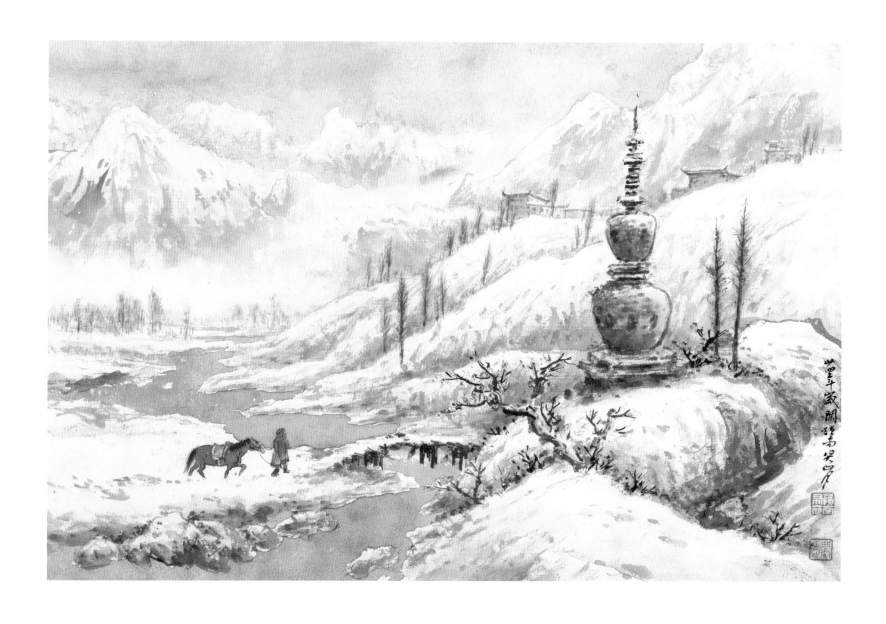

水运

1944年
43.6 cm×44.4 cm
纸本水墨
关山月美术馆藏

印章：关山月（朱文）

赶路

1945年
34.3 cm×43 cm
纸本设色
关山月美术馆藏

款识：卅四年岁暮，岭南关山月。
印章：关山月（朱文）岭南布衣（白文）

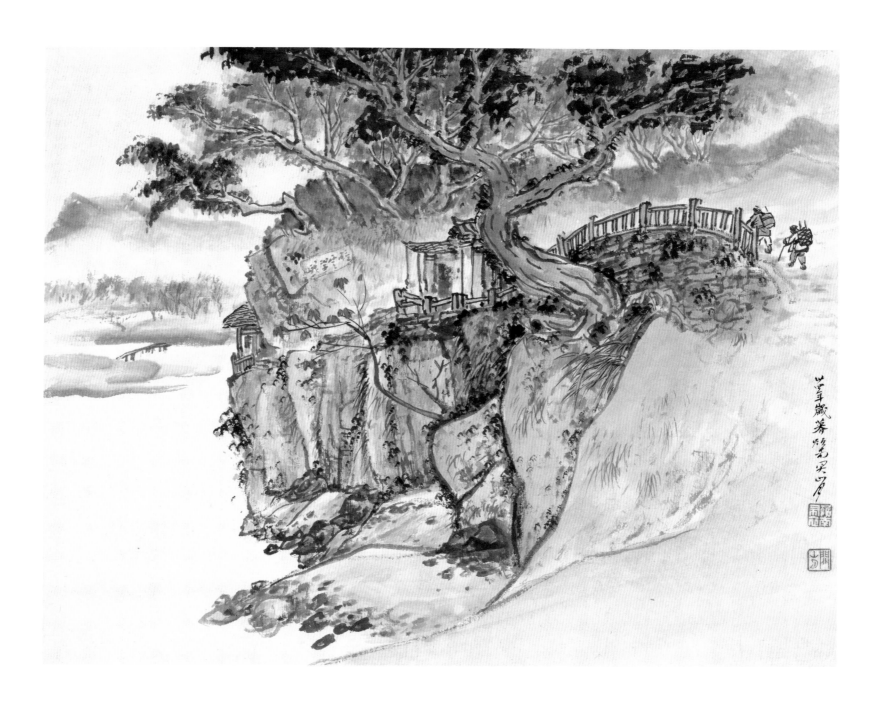

渡口

1946年
34 . 5 cm × 45 cm
纸本设色
关山月美术馆藏

款识：关山月笔。
印章：关山月（朱文）

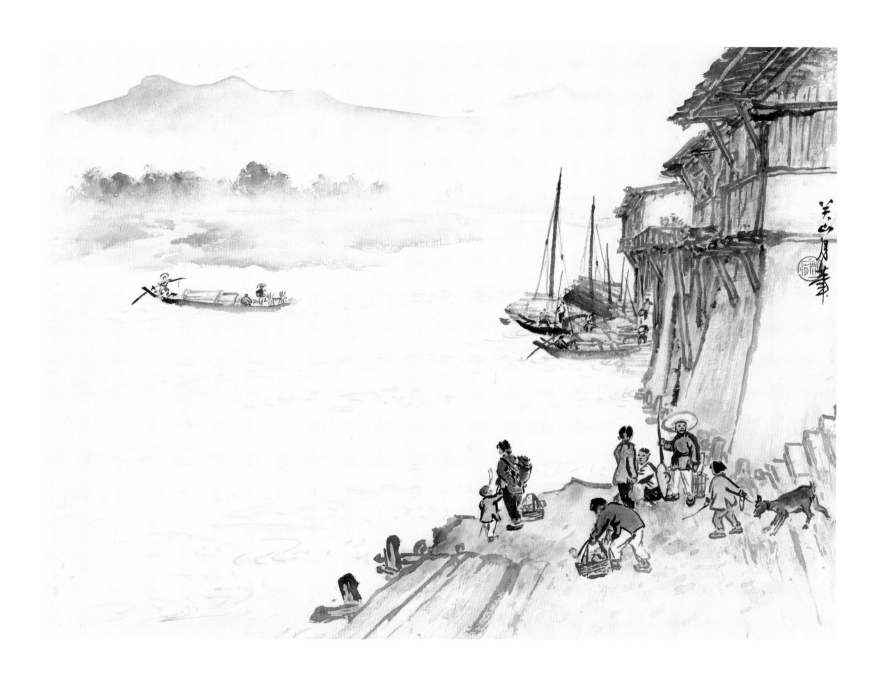

春溪野牧

1946年
127 cm×46.8 cm
纸本设色
关山月美术馆藏

款识：关山月。
印章：关山月（白文）

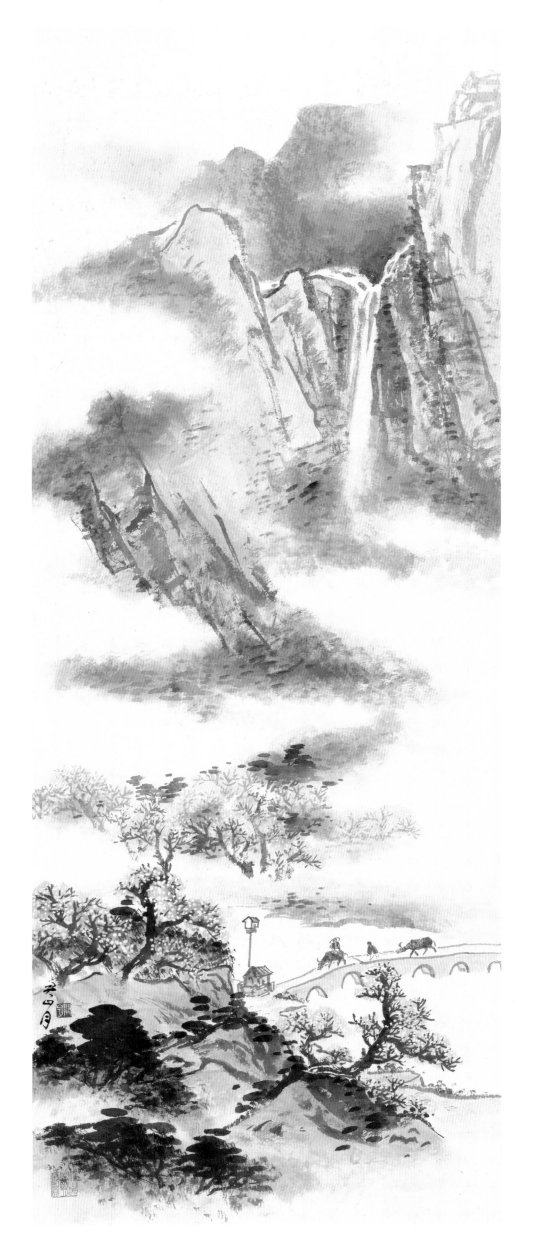

陇北山区

1946年
110 cm × 41 cm
纸本设色
关山月美术馆藏

款识：三十五年花朝画于浣花溪畔，岭南关山月。
印章：关山月（朱文） 岭南布衣（白文）
　　　积健为雄（朱文）

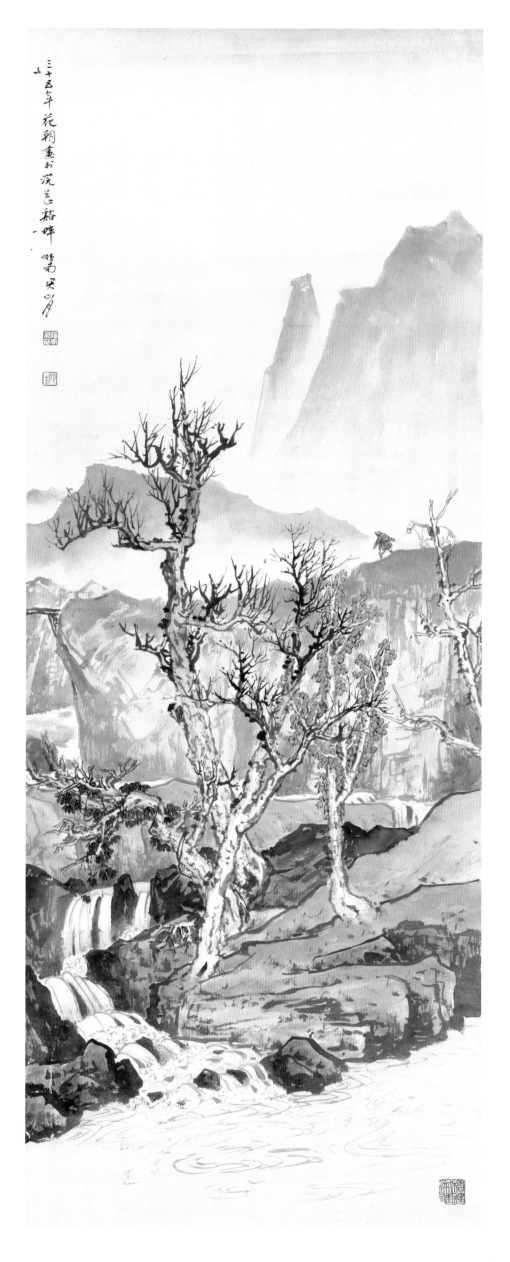

春雨夜泊

1946年
109 cm×40.7 cm
纸本设色
关山月美术馆藏

款识：岭南关山月。
印章：关山月（朱文）

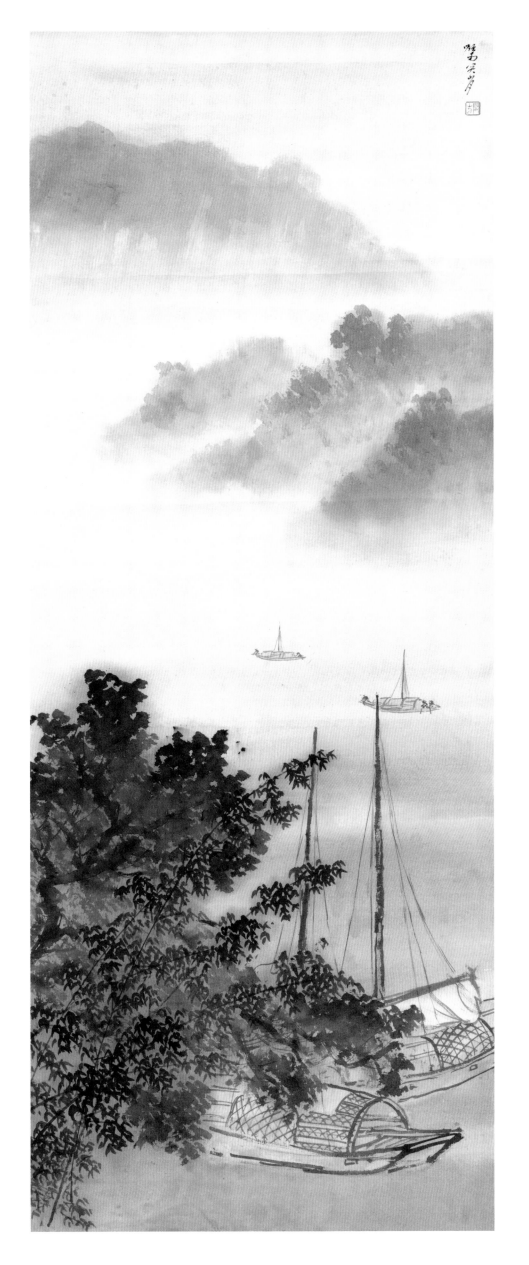

巴山木筏

1946年
110 cm × 40.8 cm
纸本设色
关山月美术馆藏

款识：岭南关山月。
印章：关山月（朱文）岭南布衣（白文）
　　　积健为雄（朱文）

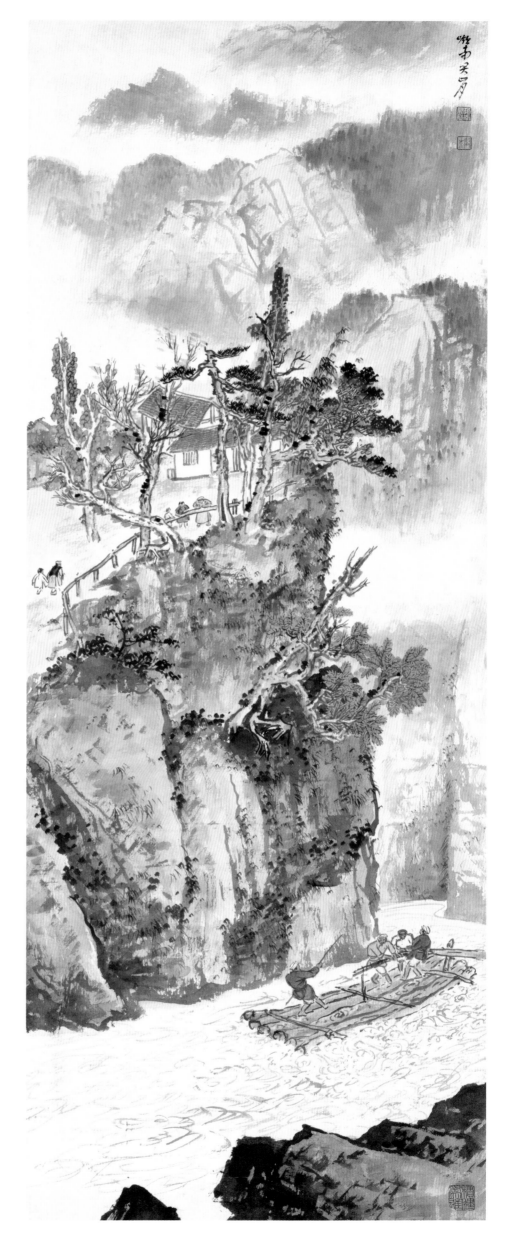

松涛观瀑

1946年
132 cm × 47 cm
纸本设色
关山月美术馆藏

款识：岭南关山月。
印章：关山月（朱文）

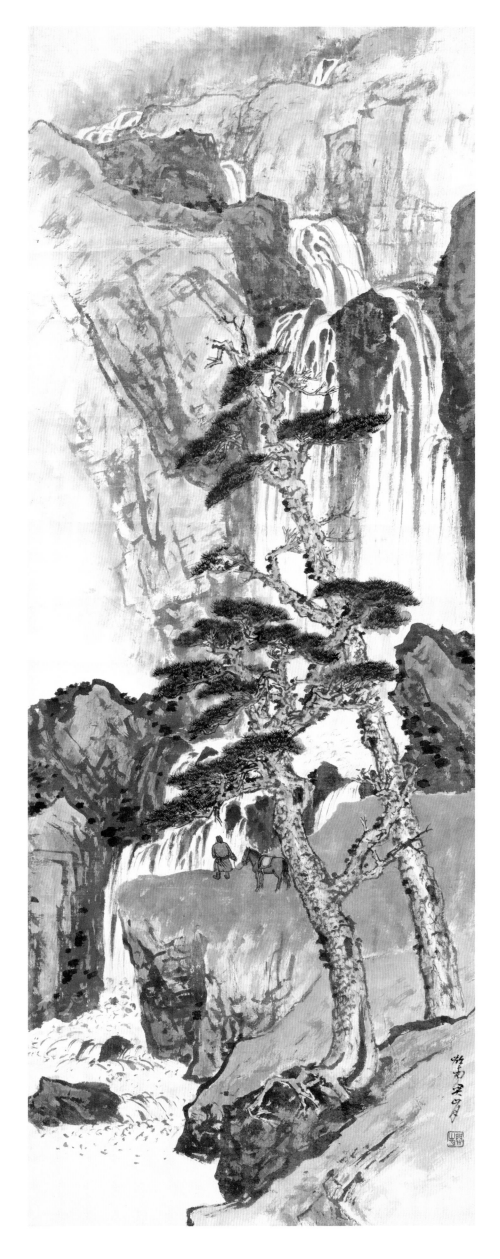

纸本设色
私人藏

款识：岭南关山月。

印章：关山月（朱文） 岭南布衣（白文）

再识：冠球先生爱予此图，嘱题归之，即希粲政。卅五年
　　　仲秋关山月于香江。

印章：岭南人（朱文）

渔筏

1946年
109 cm×40 cm
纸本设色
私人藏

款识：岭南关山月。

印章：关山月（朱文） 岭南布衣（白文）

再识：冠球先生爱予此图，嘱题归之，即希粲政。卅五年
　　　仲秋关山月于香江。

印章：岭南人（朱文）

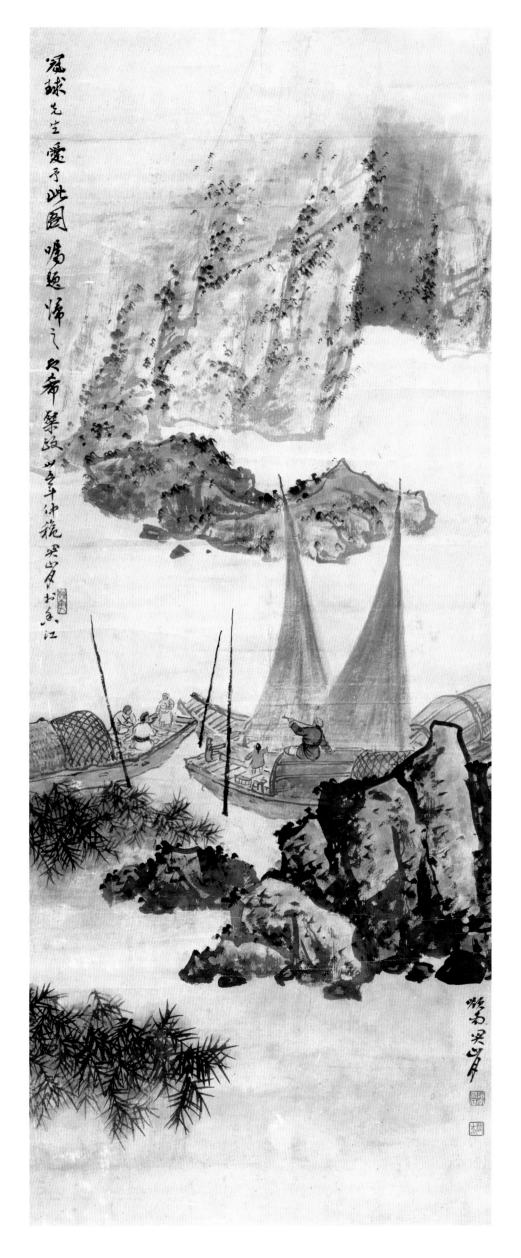

秋山行旅

1946年
108.5 cm×40 cm
纸本设色
关山月美术馆藏

款识：岭南关山月。
印章：关山月（白文）

款识：岭南关山月。

印章：山月（朱文）　岭南布衣（白文）

暮归

1946年
34 cm×42.7 cm
纸本设色
关山月美术馆藏

款识：岭南关山月。
印章：山月（朱文）　岭南布衣（白文）

晚雪归途

1946年
109 cm × 41 cm
纸本设色
关山月美术馆藏

款识：岭南关山月。
印章：岭南布衣（白文）

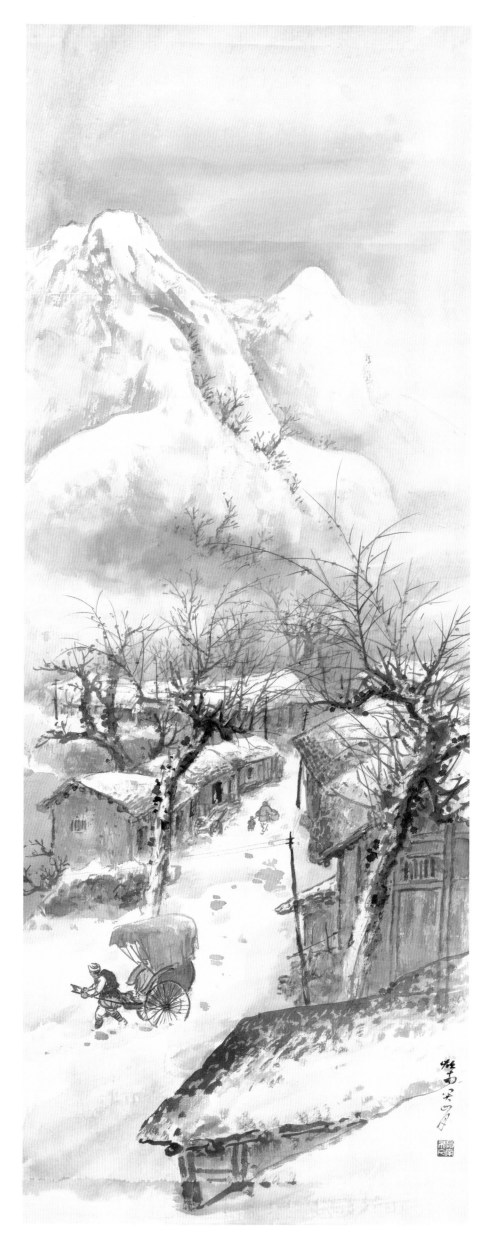

渔村唱晚

1947年
140 cm×34.2 cm
纸本设色
关山月美术馆藏

款识：渔村唱晚。丁亥岁阑于星洲客次旅邸，忆写粤北旧稿，
　　　岭南关山月并识。

印章：关山月（白文）岭南人（朱文）

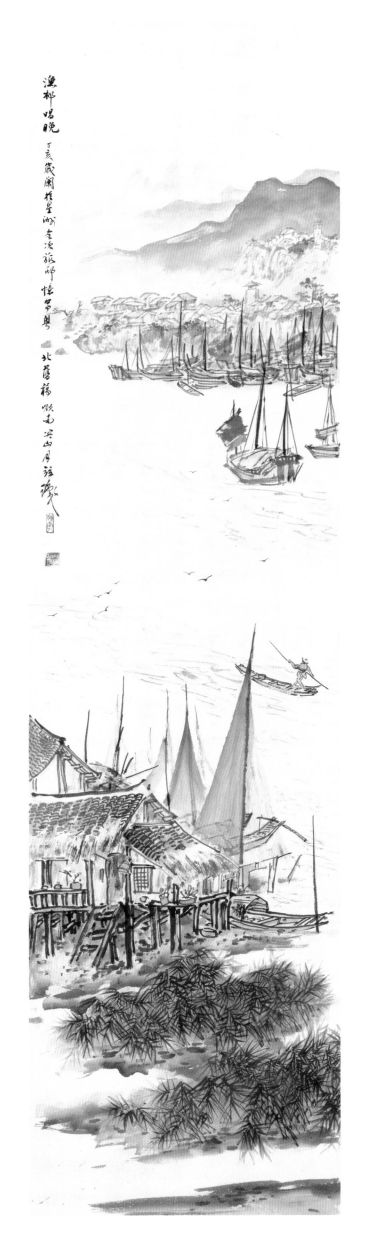

椰林市集

1947年
117 cm×48 cm
纸本设色
关山月美术馆藏

款识：椰林市集。卅六年腊月写暹罗清迈拾稿，岭南关山月。
印章：关山月（朱文） 岭南布衣（白文）

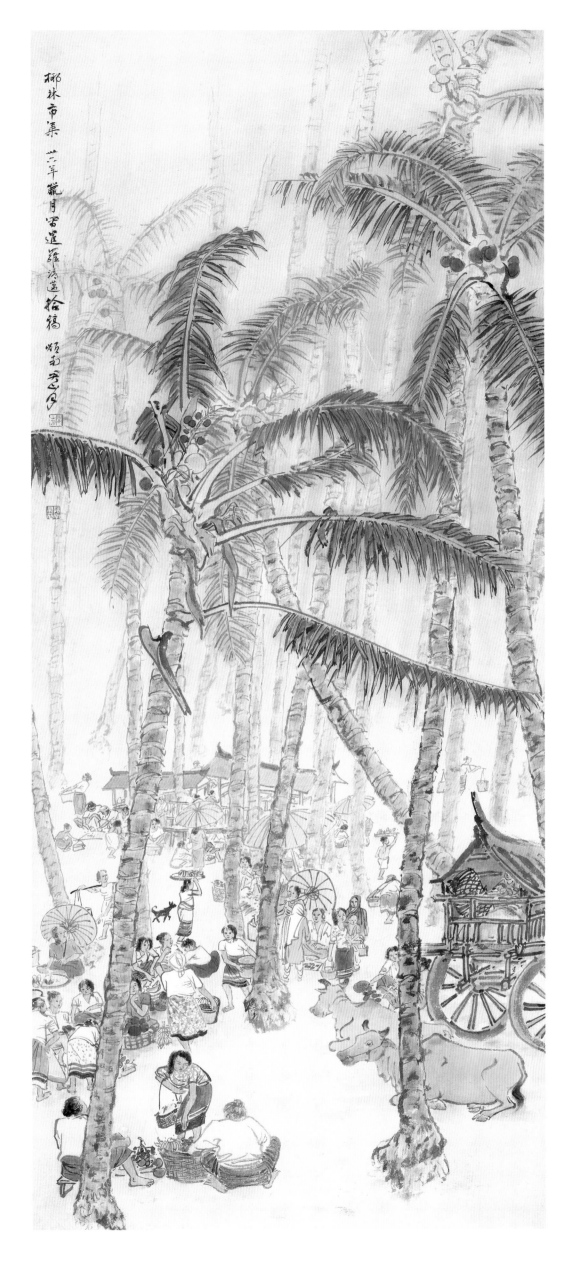

泰国佛塔

1948年
94.6 cm×40.8 cm
纸本设色
关山月美术馆藏

款识：岭南关山月笔。
印章：山月（朱文）

泰国佛塔

1948年
94.6 cm×40.8 cm
纸本设色
关山月美术馆藏

款识：岭南关山月笔。
印章：山月（朱文）

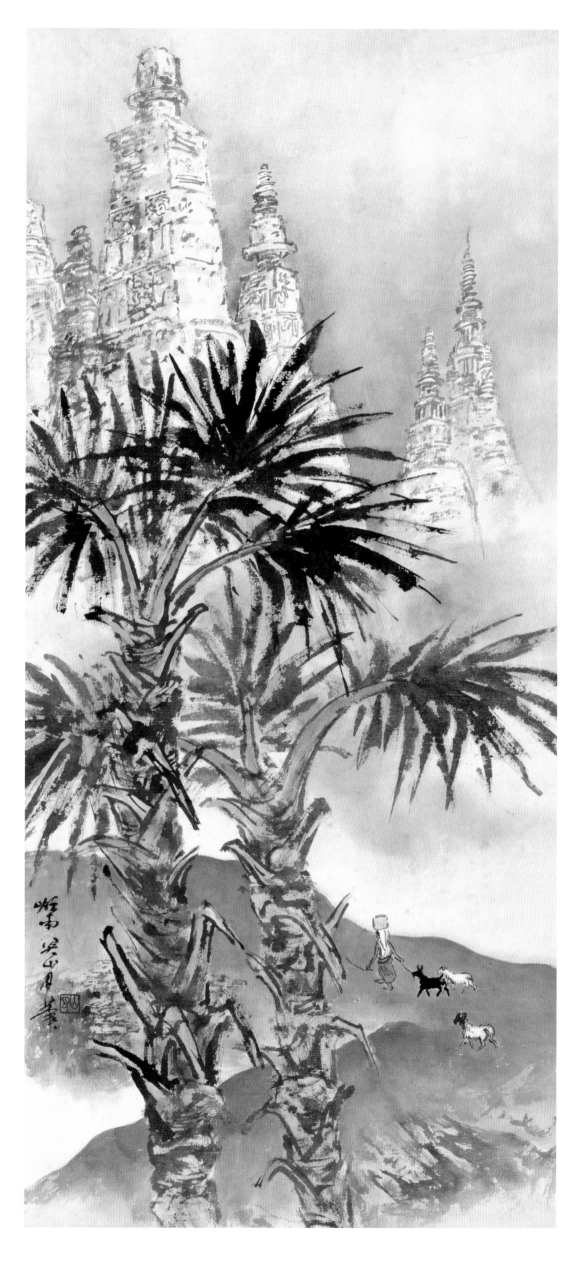

暹罗古城佛迹

1948年
46 cm×57.5 cm
纸本设色
关山月美术馆藏

款识：戊子暮春三月，忆写暹罗大城佛迹，岭南关山月。
印章：山月（白文） 积健为雄（朱文）

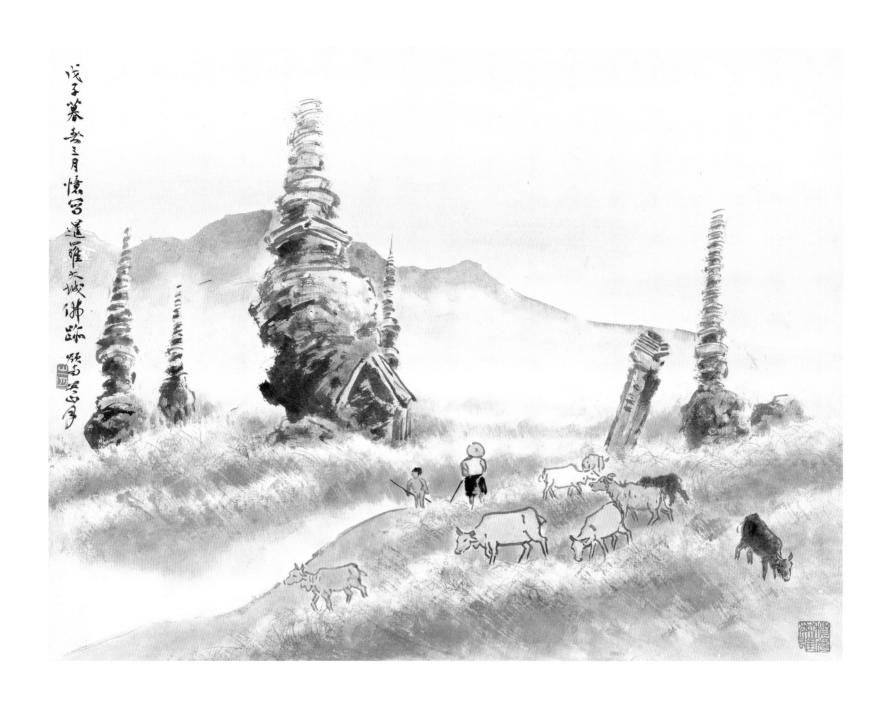

戊子暮春三月憶寫暹羅大城佛蹟 晓南吳□月

陇北荒城

1948年
33.5 cm×44.5 cm
纸本设色
关山月美术馆藏

款识：戊子冬至写陇北旧稿，关山月。
印章：山月（朱文） 岭南人（朱文）

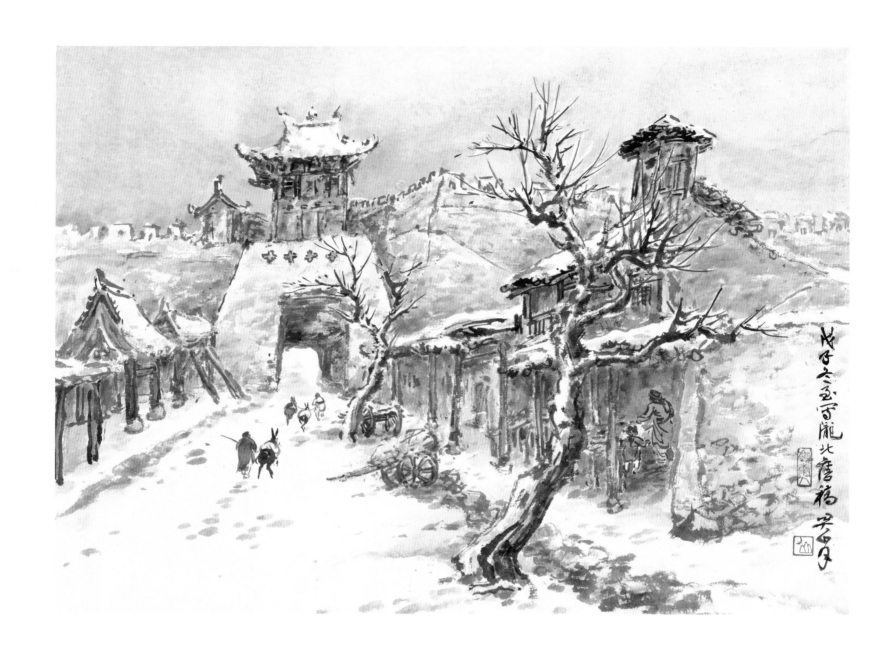

巴山小景之二

1948年
33.5 cm × 43.3 cm
纸本设色
关山月美术馆藏

款识：戊子岁冬，关山月。
印章：山月（朱文）岭南人（朱文）

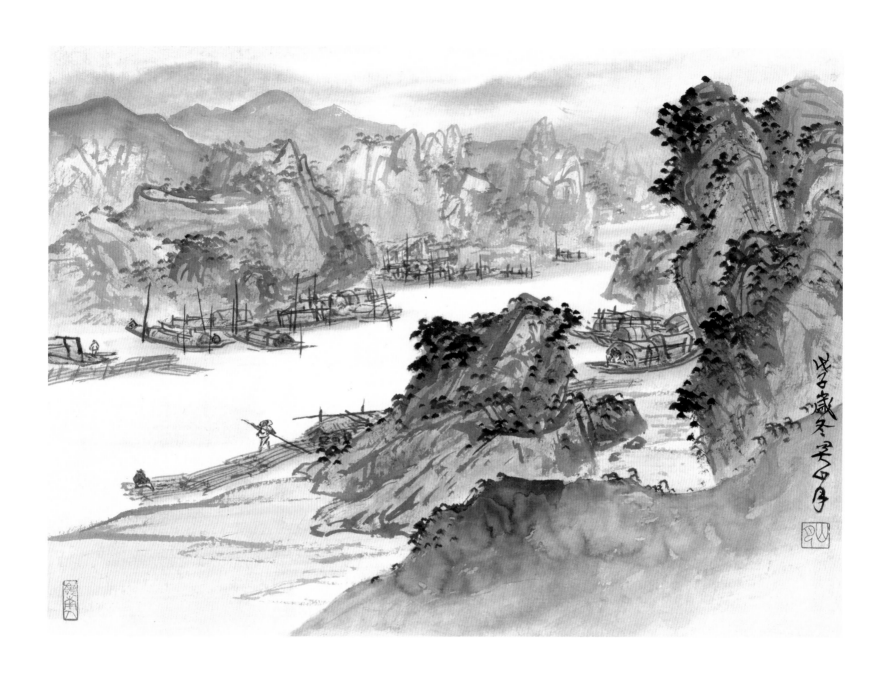

莫高窟一角

1943年
26.5 cm×37.5 cm
纸本
私人藏

款识：莫高窟一角。卅二年九月七日。

敦煌莫高窟

1948年
127 cm×64 cm
纸本设色
关山月美术馆藏

款识：戊子夏重写敦煌千佛洞旧稿，岭南关山月于羊城。

印章：关山月（朱文）岭南布衣（白文）肖形印（朱文）

题跋：于毫端现宝王刹，近水远山皆有情，此日神州歌崛起，
　　　岭南健笔自纵横。壬戌之夏题关山月先生画敦煌图，
　　　朴初。

印章：赵朴初印（白文）

花龕瑞現
寶王刹近
水遠山芳青
情峙日神
州敬峻起峰
南健筆自縱
橫

壬戌之夏題
岡山月先生畫
敦煌圖

樣初

戊子夏雲心敦煌千瑚洞蓮塔略其山見於筆底

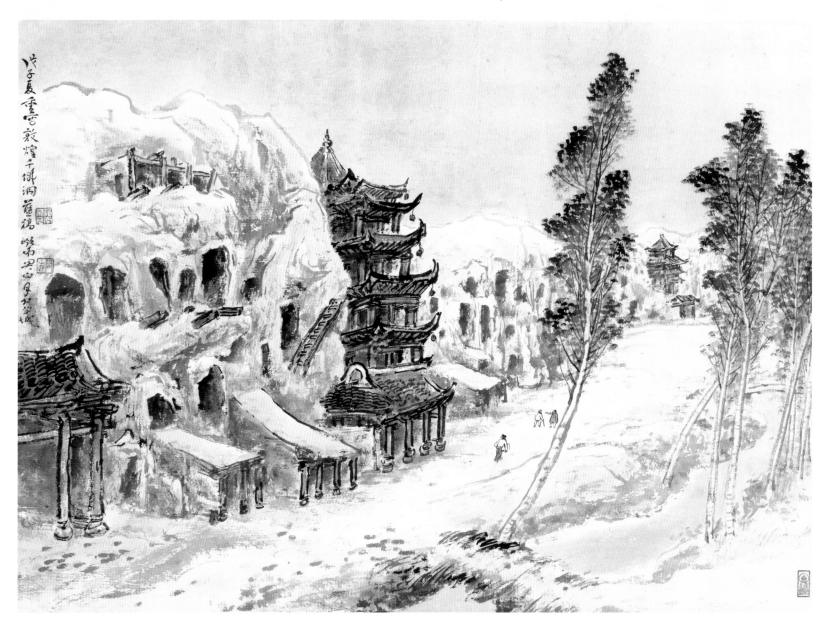

巴山小景之三

1948年
33.5 cm×43 cm
纸本设色
关山月美术馆藏

款识：岭南关山月。
印章：关山月（朱文）

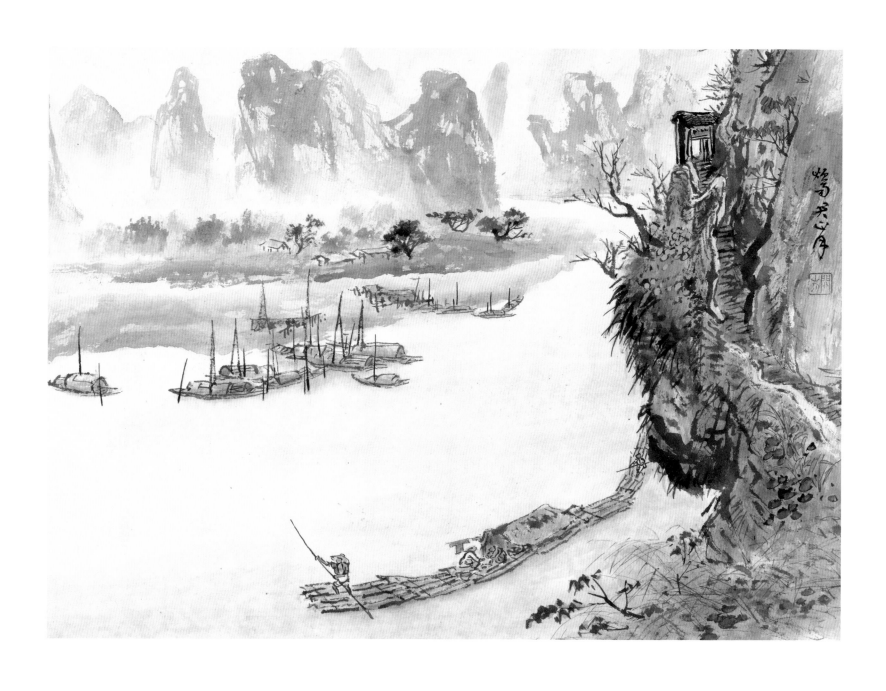

峨眉清音阁

1948年
33.5 cm×43.2 cm
纸本设色
关山月美术馆藏

款识：峨眉清音阁旧稿，卅七年冬写于羊城。
印章：山月（朱文） 岭南人（朱文） 肖形印（朱文）

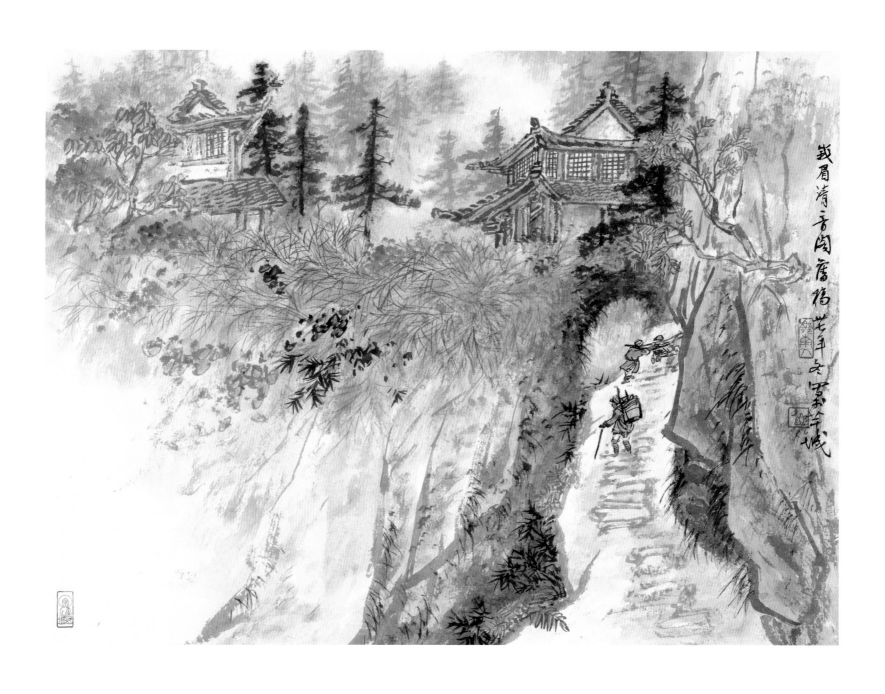

款识：超观先生方家雅命，戊子初秋，岭南关山月客海上。

印章：山月（朱文）岭南布衣（白文）

行旅图

1948年

53 cm×29．5 cm

纸本设色

广东画院藏

款识：超观先生方家雅命，戊子初秋，岭南关山月客海上。

印章：山月（朱文）岭南布衣（白文）

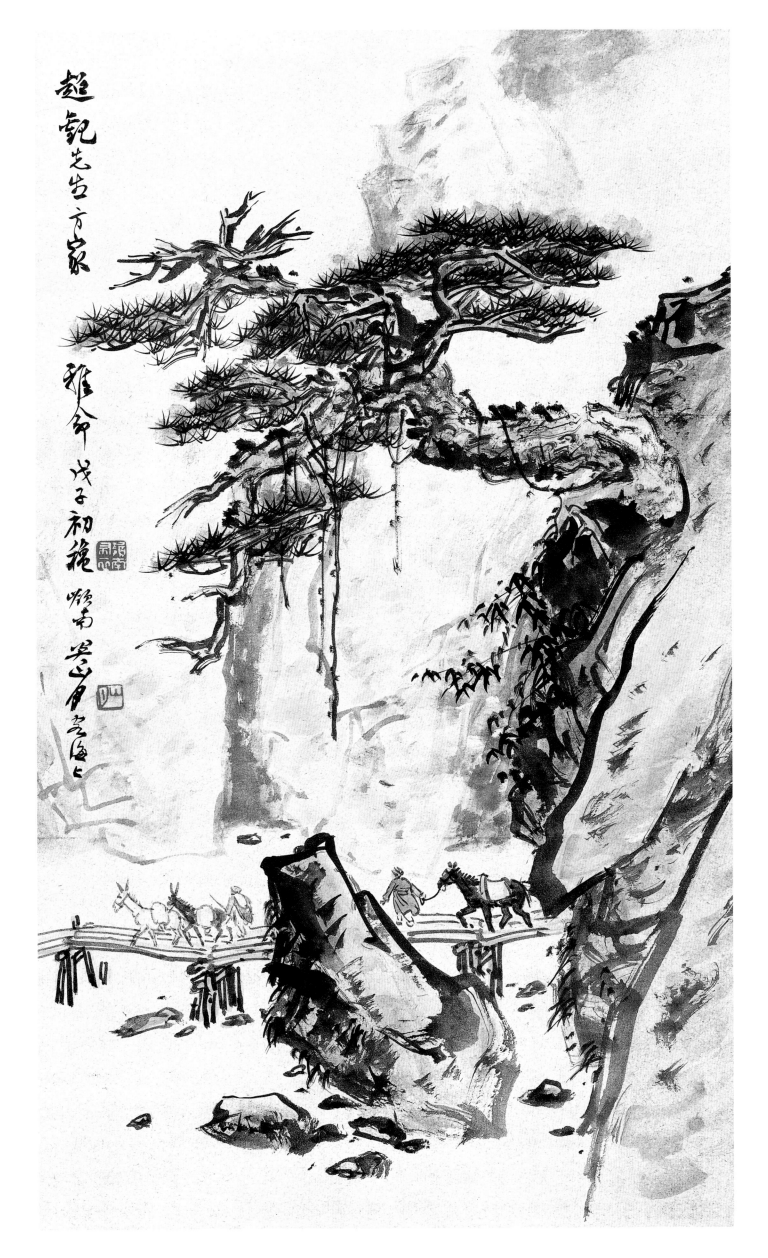

秋山行旅图

1948年
95 cm × 42 cm
纸本设色
广东画院藏

款识：戊子夏，关山月。
印章：关山月（朱文）

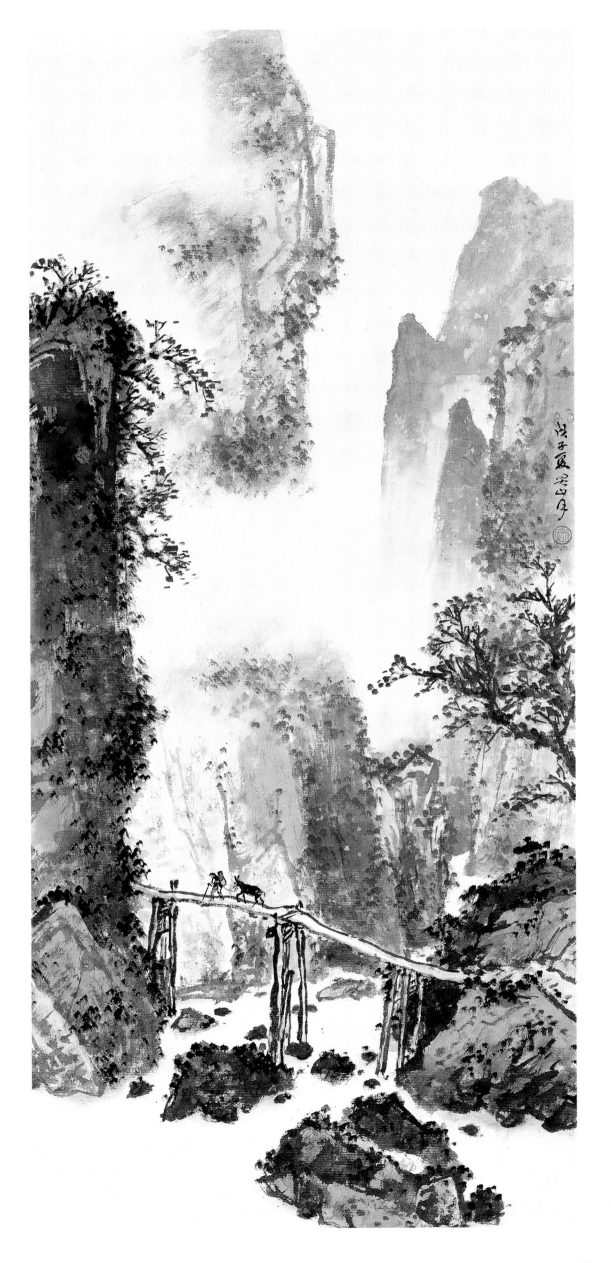

塞上冰河

20世纪40年代
95.8 cm × 45.6 cm
纸本设色
广州艺术博物院藏

款识：塞上冰河。四十年代旧作，一九九八年春补题于珠江
　　　南岸，漠阳关山月。

印章：关山月（朱文）漠阳（白文）

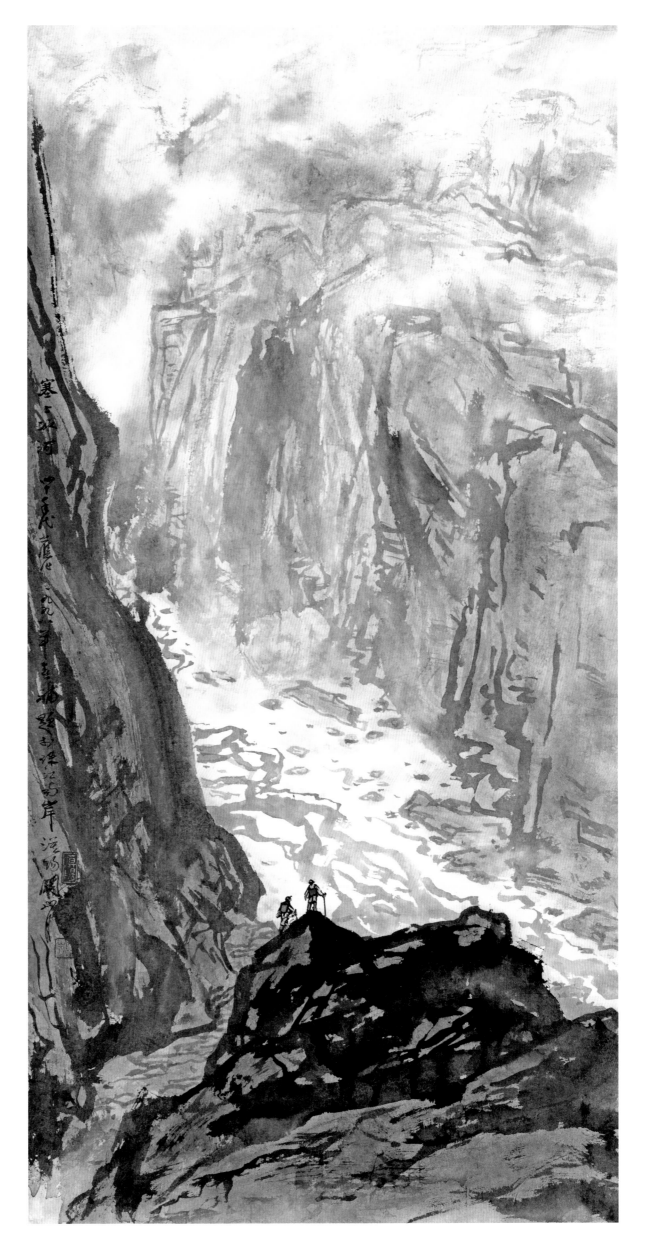

图书在版编目（CIP）数据

关山月全集 / 关山月美术馆编. — 深圳 : 海天出
版社 ; 南宁 : 广西美术出版社，2012.8
ISBN 978-7-5507-0559-3

Ⅰ . ①关… Ⅱ . ①关… Ⅲ . ①关山月（1912 ~ 2000）
－全集②中国画－作品集－中国－现代③汉字－书法－作
品集－中国－现代 Ⅳ . ①J222.7

中国版本图书馆CIP数据核字（2012）第235931号

关山月全集
GUAN SHANYUE QUANJI

关山月美术馆　编

出 品 人　尹昌龙　蓝小星

责任编辑　李　萌　林增雄　杨　勇　马　琳　潘海清

责任技编　梁立新　凌庆国

责任校对　陈宇虹　陈敏宜　肖丽新　林柳源　尚永红　陈小英

书籍装帧　图壤设计

出版发行　海天出版社　广西美术出版社

地　　址　深圳市彩田南路海天大厦（518033）
　　　　　广西南宁市望园路9号（530022）

网　　址　www.htph.com.cn
　　　　　www.gxfinearts.com

邮购电话　0771－5701356

印　　制　深圳雅昌彩色印刷有限公司

开　　本　787 mm×1092 mm　1/8

印　　张　353

版　　次　2012年8月第1版

印　　次　2012年8月第1次

书　　号　ISBN 978-7-5507-0559-3

定　　价　8800.00元（全套）